美術家傳記叢書 ▍歷史·榮光·名作系列

顏水龍
〈熱蘭遮城古堡〉

黃光男 著

臺南市政府　臺南市美術館籌備委員會 ▍策劃

藝術家 出版社 ▍執行編輯

序

臺南是臺灣最早倡議設立美術館的城市。早在一九六〇年代，「南美會」創始人、知名畫家郭柏川教授等藝術前輩，就曾為臺南籌設美術館大力奔走呼籲，惜未竟事功。回顧以往，臺南保有歷史文化資產全臺最豐，不僅史前時代已現人跡，歷經西拉雅文明、荷鄭爭雄，乃至長期的漢人開臺首府角色，都使臺南人文薈萃、菁英輩出，從而也積累了深厚的歷史文化底蘊。數百年來，府城及大南瀛地區文人雅士雲集，文藝風氣鼎盛不在話下，也無怪乎有識之士對文化首都多所盼望，請設美術館建言也歷時不絕。

二〇一一年，臺南縣市以文化首都之名合併升格為直轄市，展開歷史新頁。清德有幸在這個歷史關鍵時刻，擔任臺南直轄市第一任市長，也無時無刻不思發揚臺南傳統歷史光榮、建構臺灣第一流文化首都。臺南市立美術館的籌設工作，不僅是升格後的臺南市最重要的文化工程，美術館一旦設立，也將會是本市的重要文化標竿以及市民生活美學的重要里程碑。

雖然美術館目前還在籌備階段，但在全體籌備委員的精心擘劃及文化局同仁的共同努力下，目前已積極展開館舍籌建、作品典藏等基礎工作，更率先推出「歷史・榮光・名作」系列叢書，邀請國內知名藝術史家執筆，介紹本市歷來知名藝術家。透過這些藝術家的知名作品，我們也將瞥見深藏其中作為文化首府的不朽榮光。

感謝所有為這套叢書付出心力的朋友們，也期待這套叢書的陸續出版，能讓更多的國人同胞及市民朋友，認識到臺灣歷史進程中許多動人心弦的藝術結晶，本人也相信這些前輩的心路歷程及創作點滴，都將成為下一代藝術家青出於藍的堅實基石。

臺南市市長　賴清德

目　錄 CONTENTS
歷史・榮光・名作系列

I．

顏水龍名作分析
〈熱蘭遮城古堡〉

顏水龍
熱蘭遮城古堡（安平古堡）

1993年　油彩畫布
72.5×53cm

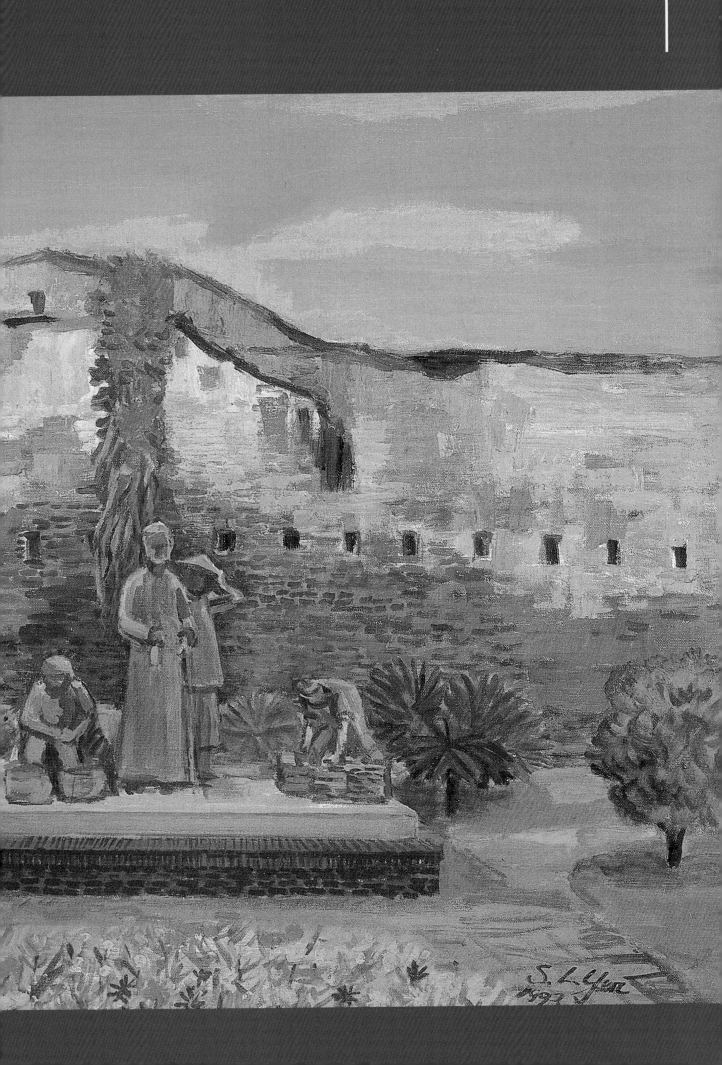

因應藝術美的三個條件

　　作為藝術工作者，對於生長的家鄉，必然有較為熟悉與熱愛的情緒；至少對於繪畫創作者而言，除了個人的感情之外，在畫面上要闡述的美學理念或對於描繪的對象，必然選擇故事較為深遠的題材。

　　顏水龍以熱蘭遮古堡的場景作為油畫創作的主軸，必然是為了因應藝術美的三個條件。第一是他自小就成長台南的環境，聽聽前人說的故事、翻翻歷史扉頁、冥思時空不同的現場，亦或尋找那一份尚未消散的歷史古蹟，作為文化傳達的重點。於是從熱蘭遮古堡的現場，亦即今日安平古堡的殘跡——一大截不倒的古城牆，在斑駁的紅色深黛的歲月中，似乎可以聽到荷蘭人與明鄭大將受鄭成功指揮的陳澤將軍的對話，以及相持的戰鼓咚咚聲。

昔日熱蘭遮古堡牆垣遺跡
（楊英風基金會提供）

　　戰爭何時開始、何時結束留給歷史學家去考據，但現場仍然嘶喊不竭的炎熱，是畫家要表現的場景；它是真實的，也是典型的古戰場，同時也是文化交鋒前僵持的紀念物。雖然現場被整修過的古堡有些斷裂，但留存的城垣卻可令人遙想當時士兵吆喝的神情，這個地方說明歷史的發展是有據可查的。

　　第二層意義是時間的延伸，也是文化發展的必然。能再印證數百年前台灣文化受到異族的感染，不只是政爭的事實，更是時空的距離。以這座古堡城牆說明數百年前的台灣資源、生活習慣與信念的突顯，亦能了解在荷蘭文化之外，是否有不同的文明正邁向時間的空間上。時間是文化積澱的要素，也是使文化清澈的明礬和具有生活氣質的歷史見證。顏水龍畫這張畫，難道沒有這樣的考慮嗎？尤其歲月塵土究竟遮蓋了哪部分的突兀，又彰顯出哪一部分的美感？有人說時間是歷史的鏡片，而文化在時間的消散裡方能更顯得明亮，或許「古堡」含有某一時間存在的意義。

第三層則是作者選擇作畫的角度，除了結構出現他慣有隱喻的「聖王賢臣」外，作者的身分角色莫非有傳道的精神。這個「道」就是他以古典主義為純繪畫的表現方法，也是美學成分中的統一與平衡形式，具有「聖像」的崇拜心結。雖然以「殘壁」作為主題，在畫面布局上，又以「人為」的中央構圖法，選材在畫面中間的灰色雕塑造像，以及被規劃為公園的花圃小徑，都具備了威權式的表現，與他其他創作常採用的主題投射法相若。這是顏水龍油畫創作中不經意的習慣，與他以學院風格之古典畫法創作繪畫美學的規範，在在表現出他的嚴肅態度與講究美感形式的真實、個性、才情，以及美學樣式唯我獨在的標幟。

熱蘭遮古堡殘垣近貌
（陳柏弘攝）

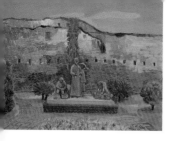

這幅畫的色彩分配在均勻的構圖上，整幅以灰藍色為主調。前景為綠意盎然的花園與植栽，加上鐵樹與百年以上的垂榕攀沿在赭紅色的紅磚牆上，看來是個質感與景感分布平衡的創作。

經過數百年的風雨，殘破牆頭被修護成不傷視覺的新色彩，只好以淺灰色的水泥覆蓋在新磚的牆面，具有中和畫面的協調感，使畫面在色澤層次上，顯現調子的統一與協和，豐盛的色彩應用是他素描功夫的展現，同系列中分別不同的質量與機能是優秀畫家不傳的實力。

▎「自然與人為」的巧妙結合

顏水龍畫這張畫，年代在一九九三年，畫面中牆面是古堡的原蹟，而置放在畫面主牆前的中景，則是先賢治理台灣的情況。雕塑為故事主題，全圖則以台南安平歷史為基調，使這張畫除了純粹繪畫的藝術表現外，更增添了歷史發生的必然與台南開發的真實，恰似是一齣歷史劇的上演。

〈古時士農工商〉雕塑局部（楊英風基金會提供）

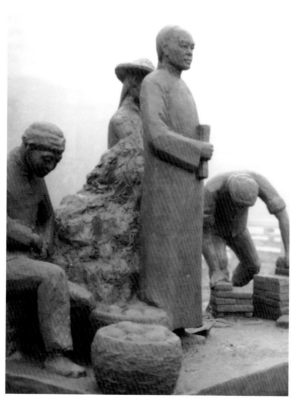

畫面中的雕塑雖然不是畫作主題，卻能引發歷史陳述的多元思考。以灰藍調性結合整張畫作的對比，呈現美感來自「自然與人為」的巧妙結合，使之不陷入造作景物安排。三段法的創作結構，以前景有花園的鮮麗色彩，中景有雕塑故事為主調的畫法，並結合歷史證物的紅磚牆，後景則是藍天白雲作底，統合整張畫作的表

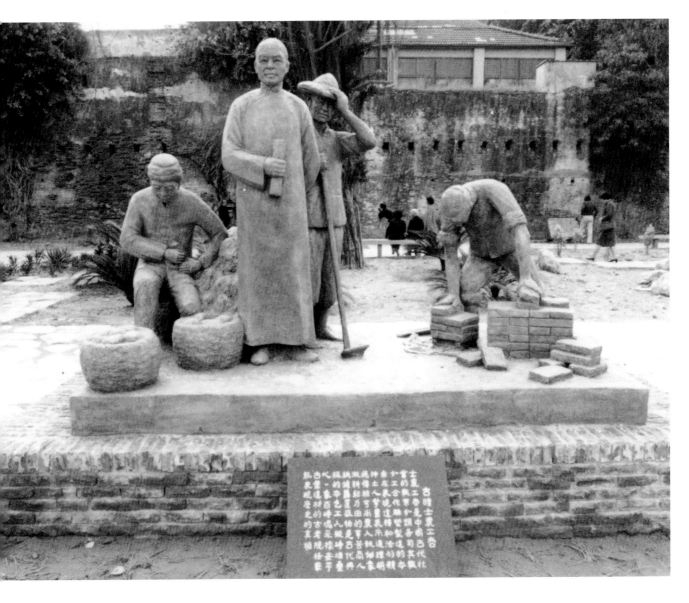

現。不僅是創作者繪畫美學的呈現，整張畫的調子統一，色澤層次正如圍牆上的窗口排列，而灰藍色調與橙紅色調的協調，更是明度與彩度相濟色彩的高層次表現。

雕塑家楊英風為台南安平古壁史蹟公園規劃案時所做之雕塑作品〈古時士農工商〉，現已拆除。（楊英風基金會提供）

巨碑式的「聖像崇拜」

就繪畫美學的表現來看，畫面呈現意象再生的機能；就構圖巧思，則著重於中間巨碑式的「聖像崇拜」，是顏水龍不言的自信，另就藝術性表現，它結合了台南故事、地方情思溫度，以及作者對於台灣文化的理解，促使這張畫不只是熱蘭遮城堡的故事，更是台灣文化的圖記與歷史陳述的現場，值得再三品味。

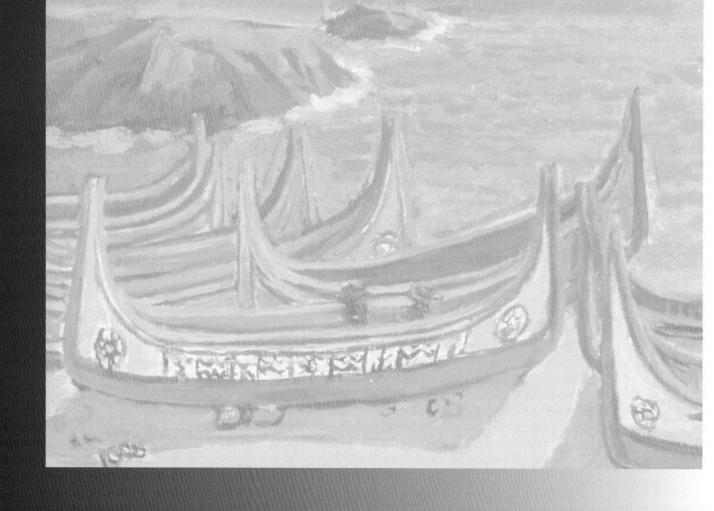

II.
台灣文化與風格的
倡導者──
顏水龍的生平與評價

生活美學的實踐者

　　藝術家創作力的動源，是一種豐富情感加上博廣知識的結合。它是有份本能加上才華展現在熱情的使命感上。因而美學家泰納（H.A.Taine）說過：「時代、環境與種性」是藝術品成立的要素。換言之，藝術家的創作需來自聰慧的思想，才能體會出時間在消散的過程中；在分秒必存下紀錄的刻痕，並且生成當下社會意識所共感的圖像，作為創作者與他人溝通的符號。它不僅僅是文字、音樂或美術，也存在生活品味的客體上。

　　筆者對上述的看法，來自前輩畫家顏水龍教授的作品上，體悟藝術創作絕非是單一的思維或主張就可以完成，也不僅是情思構造的意象就能呈現美

顏水龍攝於其作品〈玉山日出〉前（藝術家出版社提供）

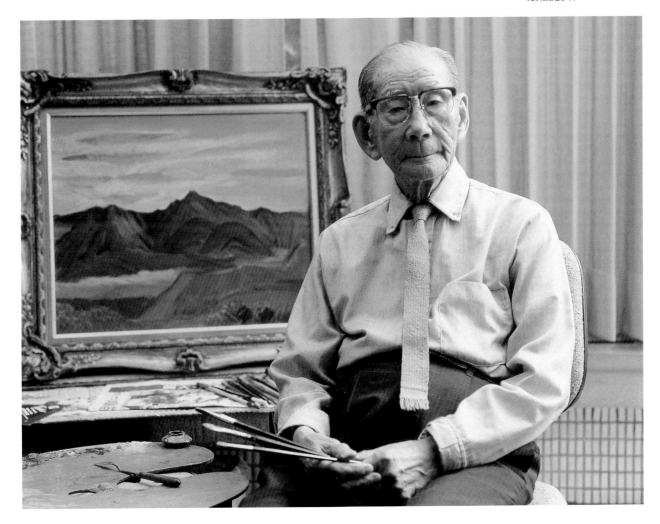

顏水龍1969年作於劍潭公園內的作品〈從農業社會到工業社會〉壁畫局部。（王庭玫攝）

好的造型，需有技術（包括科技、手段）的精良與才能，並且鍛鍊造極的技巧，才有完成「藝術精品」的可能。

由於個人工作關係，因時、因地、因人的巧妙機會，筆者認識了台灣前輩畫家的人與畫，或者說前輩畫家中的精英或具名銜者，大部分是教過我們的教授，若沒有在課堂親受他們的教導，至少均能在近距離親炙他們的風範，顏水龍教授就是其中一位諄諄不倦的藝術家、教育家，給予藝術工作者，很多的教導與啟發。

他說：「沒有熱情的投入（藝術），如何有精彩的作品；沒有深遠的見識，如何提供藝術美給社會」，這是與他在台北市立美術館談話的精義。他從實踐美工科教學課程談起，以劍潭馬賽克壁畫為例，對於市容文化的提升與美化有很高遠的理想，並以松山機場前闢為八線道的敦化路作為國際觀光的國門引導，再廣植台灣「三寶」之一的樟樹為景觀；他曾向高玉樹市長提議的這個構想，可媲美巴黎香榭里舍大道云云，或許當時聽聽不覺特別，而後三十年來看看這些「成果」是否是都市文化與都市美學的聚光點呢？

基於這項機緣，撰文簡述他的畫作，不只是純粹繪畫的美學造詣，也可

能涉及他為台灣社會所做的貢獻，其中在他的生平部分，可從在他繁複的學習過程中精簡為此文的需要，對於他的詳細行誼，在相關文獻中早已羅列明確，其中莊素娥的大作甚為精彩，在此致敬。

生平簡述

顏水龍一九〇三年出生於台南紅厝村，該地事實上日治時代被劃為台南州下營鄉，是個人文薈萃的地方，且與台南開埠有很直接的關係，尤其明鄭對台南府城的經營旁及地方防務與屯農的措施，不論是耕讀漁樵所列項的明智上識，都有一份力爭上游的心性與志業。

顏水龍成長在這個環境下，雖然距日本教育不遠（日治時代是1895年），但一股重文事與務實農耕的漢人習俗仍然熾熱。加上日本施行迎接國際社會的維新運動（日本明治維新），並在台灣推行工業、農業與藝術，對於台灣人民是積極有力的政策。例如除了中國近代美術名家輩出的訊息不斷湧進台灣鄉紳的傳述裡，更為積極的是日本著名畫家紛紛來台灣提倡美旨運動，或親授繪畫技巧，提倡繪畫美學的表現，直接或間接影響到顏水龍的日後事業的選擇。其中石川欽一郎於一九〇七年來台從事美術教育，於今國立台北教育大學創立美術課程，後有日本畫家三宅克己在台北開畫展等等，都是令美術界感動的大事。顏水龍處在這個環境之下，讀書學

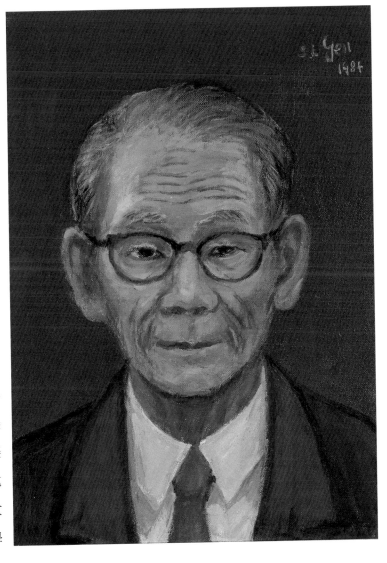

顏水龍　自畫像
1984年　油彩畫布
44×32cm

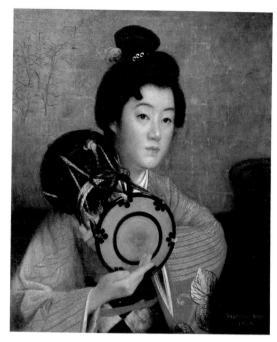

習或作為地方務實的營造方式，是充滿新奇與挑戰的。其中成為他一生喜愛的事業的藝術創作與藝術教育都在這時候滋成。

　　這項成長的歷程形成美術學習的啟蒙氛圍，顏水龍在一九八七年於台北市立美術館談到他當時的心情時表示：「也不知道什麼原因，一方面感覺到家鄉純樸寧靜的風景，有股靜默真實的美直撲心頭；另一方面也得知美術家的巧妙技法留住了眼前的美景」，當時攝影機不普遍，而且也沒有畫家那種巧奪天工的才情表現。他，顏水龍萌芽了美術工作的種子。

　　一九一六年他考上台南州立教員養成所，一九一八年畢業，被派任為下營鄉下營公學校擔任教員，與日人澤田武雄同事，澤田見他對美術的熱愛，一直鼓勵他到台北考台北工業學校的建築科，雖然他沒考上這個介於工業設計與美術圖像的科組，但是否仍與日後他在繪畫創作傾向於結構圖式有些許關係？當然，影響他的學習興致的除了環境外，才能是必然要具備的條件。

　　一九二〇年顏水龍毅然到東京留學，或說他在台灣看到諸多的日本畫家並為那份優雅飄逸的風采所著迷，例如在台灣任教的鄉原古統，以及更多的台灣畫家的東瀛之行，都是顏水龍效法的對象。

　　在東京，他受到嚴謹的素描訓練，同時對於國立東京美術學校諸多西畫名家如黑田清輝、藤島武二、岡田三郎助、和田英作、小林萬吾等教授的造詣感佩至深。與他先後在東京習畫的台籍畫家，如黃土水、王白淵、張秋海、陳澄波、廖繼春、范洪甲等等絡繹於途，分別選擇雕塑、油畫、工藝或美術史為主課程，以純粹藝術或實用美術作為分野。

　　起初顏水龍以西洋畫作為創作的主軸；當時西方畫壇正是處在後期印象畫派或表現主義，甚至抽象畫法乃至結構抽象為主，不論是以結構為主調或

以表現為圭臬，在美學思想從純藝術性到實用性都有極大的揮灑空間。雖然畫壇在「印象」圖像的氛圍裡，顏水龍已感受到藝壇大環境的改變與需要，除了美學家有不同的學理主張與藝術家「自我意識」的崛起，美學之於創作品的表現，來自社會意識與理性的判斷。

不論如何，他投入繪畫創作的理念，應該是美的理想，正如康德（I. Kant）說：「美的理想要素是審美的正常意象與理性觀念」[1]，「正常」在於形式與時空的對應，具備視覺可接受的習俗與標準；「理性」則指人性之價值與目的，可作為精神與教養的條件。

之後，一九二四至一九二七年，他在東京繼續繪畫藝術創作的研習，並先後進入藤島武二與岡田三郎助的畫室學習，前者是著名的外光派西洋畫家，後者則接近古典主義風格，他說：「藤島先生的色彩較具現代感，與印象派較接近，而岡田三郎助的作風較古典、保守，非常高雅，比較像日本傳統繪畫。轉至岡田門下，是因為想多學些不同老師的特色」[2]。這是畫家好學

1 見劉昌元，《西方美學導論》，聯經出版，台北，1986，43、243頁。

2 引自莊素娥撰〈純藝術的反叛者——顏水龍〉，《台灣美術全集第六卷——顏水龍》，藝術家出版社，台北，1992，18、36頁。

和田英作　渡頭的夕暮
1897年　油彩麻布
126.6×189.3cm
東京藝術大學藝術資料館藏

不倦的精神，也是他終身探索藝術之美的心志表現，更明確說明他要的美學理式是有跡可循，可長可久的永恒。

在這段留學期間大量吸收在日本的西方繪畫思想與方法，甚至與到日本學習的同道組織畫會，以激勵習畫的高貴生活，包括「七星畫境」或「赤島社」的成立，在此略不贅述。

一九二七年學成歸國，想找工作卻無法如願。兩年後再赴日習畫，當時日籍畫家和田英作鼓勵他繼續在油畫科研究創作，並且開始將作品參加公展及相關社會性畫展，以便得到畫壇的專業之肯定。

一九二九年在國立東京美術學校油畫研究科結業，作為專業畫家所具備條件足夠擔任創作與教學工作，但一股再上一層樓的力量促使他有前往巴黎求學的願望，一方面為了旅費的籌措，四月間在台中與台南開畫展，得到很多企業界與友人的讚賞與資助，使顏水龍帶著滿滿的希望與志向到巴黎深造。這一項行程的決定，是台籍畫家很了不起的典範，因為諸多台灣前輩畫家大部分學自日本的巴黎畫風，若要印證西方的繪畫理論與方法，直接面對

1927年，日本東京美術學校畢業學生與老師同攝於畢業謝恩會。顏水龍在第三排左起第六位。

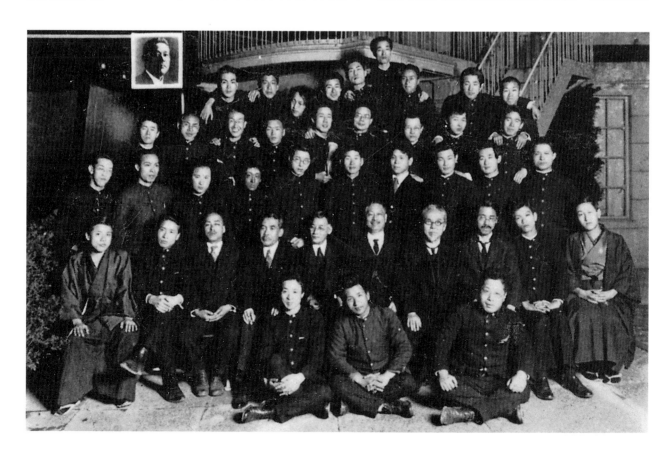

西方畫壇，該是一種較實際的印證方法。

顏水龍在巴黎期間，除了研習當時不同畫風的創作外，對於古典主義的畫風也特別喜愛，例如安格爾的畫，或是羅浮宮名畫的模仿製作，都在說明他的性格是在激情中的理性，以及美學形式的訂定在於視覺客觀條件的呈現。

雖然在巴黎時間不是很長（1932年因病回國），但親身體驗的西歐城鄉藝術性影響下的藝術創作，並非是因畫家獨特感受所完成，而是社會意識，包括思潮引導的啟發，方能引起巴黎畫壇的光彩，在百花齊放、名家輩出的環境中，顏水龍還在乎某一畫法某一畫派嗎？他在一生的創作，從純粹繪畫到應用工藝美學，也在留法期間得到滋長，尤其對生活美感的敏感度，更促發他對於台灣工藝美學的重視。或者可以說應用美術更甚於純粹繪畫創作的重要。

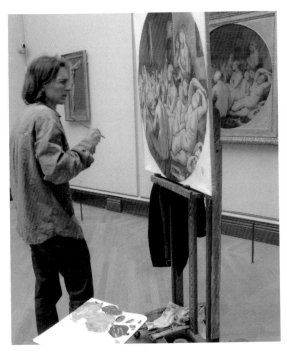

當然，一方面是生活條件的需要，儘管他有教師證，有意教導學生作畫，但他返日後的工作大致上是實用性的廣告畫家。但風雲際會，他日後回到台灣的工作，有一段很長的時間在台南地區工作，最重要的是提倡工藝美術與民間藝術的建議與計畫，均得到很大的迴響，而且成績斐然。[3]

茲略為統計他的服務經歷。一九四○年在台南州學

3 同註2。

甲鄉北門地區創設「南亞工藝社」；一九四一年組織「台南州藺草產品產銷合作社」；一九四二在台南州關廟鄉與業者設立「竹細工業產銷合作社」；一九四五年應聘為台灣總督府官立台南工業學校建築工程學科講師；一九四七至一九四九年擔任台南工學院建築系教授；乃至於一九六〇至一九六六年擔任國立台灣藝專美工科兼任教授，一九六五至一九六八年任台南家專工藝科教授兼科主任，以及一九七一至一九八四年應聘為實踐家專美工科主任。除外，公私立團體也邀請他擔任美術或是工藝設計顧問，大致都在提倡美術工藝的造鎮運動，務使生活藝術成為大眾品味的重點，並在生產與消費之間促發經濟發展。

這位有前瞻性與遠見的藝術家，以現在的文化政策走向而言，是位文

顏水龍　咖啡店　1979年
紙、鉛筆　36.5×43cm

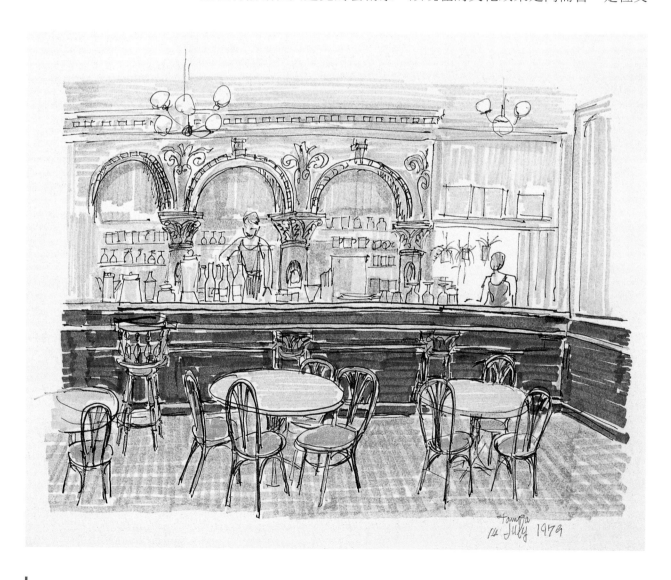

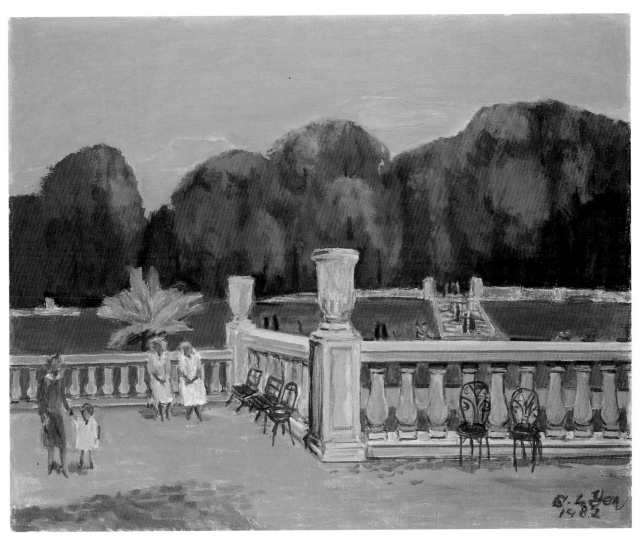

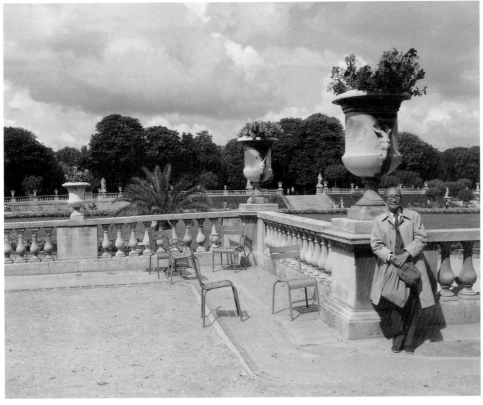

顏水龍　盧森堡公園
1982年　油彩畫布
80×100cm

[下圖]

1985年，顏水龍再度赴歐
旅行時攝於盧森堡公園。

化創意產業的先驅者、倡導者。他從十幾歲立志學習藝術工作開始，至九十多歲的志業，都在學以致用、藝術報國中奮鬥，茲以表列他的學習過程與範圍，便能進一步理解他的工作理想與成功之道。

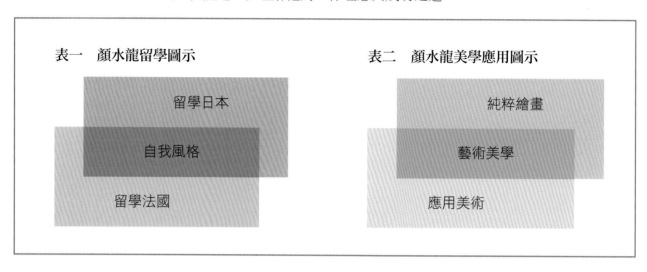

表一　顏水龍留學圖示
　留學日本
　自我風格
　留學法國

表二　顏水龍美學應用圖示
　純粹繪畫
　藝術美學
　應用美術

　　表一：顯示出二個階段的求學過程，在日治時代雖然接受西方的繪畫技巧或藝術創作的信念，但都是從日本間接折射文化的結果，同時也初步理解西方藝術的經緯，而後直接到法國留學，除了印證由日本學習的西方繪畫是否真切外，更可以在西方地區直接承受各類繪畫表現的方法。兩者交織學習與體驗，顏水龍的藝術風格就在兩者之間孕育而成。

　　表二：顯現美學的生活價值，一則是純粹繪畫的表現為基礎，並提倡生活工藝的產業，有助於大眾培養生活美感及品味，就文化產業而言，亦有助於國力的發展。

視覺造境與繪畫美學

　　顏水龍出生台南，對於台灣亞熱帶氣候，自然可以感受到炎熱氣溫與明亮的光影，並且理解台灣人民的生活習慣與民情風俗，對應在人文表現上既有善良的心境，也有歷史傳承的責任。換言之，台南是台灣開發地之一，且有豐盛的歷史故事，其中明鄭的登陸，帶來中華文化的生活方式，既有優雅的文化底蘊，亦能自立更生，尤其農業與政經結合啟發的社會改革的使命，

一直縈繞在他的眼前。

　　半世紀以上顏水龍的時空際遇，原是他心志實踐的經驗，也是他奉獻藝術創作與藝術造境的時機。當我們審視台灣前輩畫家投入台灣社會改造以藝術美為宗旨的畫家固然不少，但除了以藝術造境目的藝術家李梅樹先生外，顏水龍應該有更多的建議與理想，並且以提倡手工藝作為生活美學的堅持，影響台灣形象美感的營造。

　　相關事蹟很多，如劍潭的馬賽克壁畫〈從農業社會到工業社會〉，或是台灣省立體育館馬賽克壁畫，以及太陽堂餅行馬賽克壁畫等等的表現，與他遊歷歐洲中古世紀義大利、法國、奧地利的建築裝飾有關；而生活常見的海

顏水龍　巴黎風景
1975年　油彩畫布
45.5×53cm

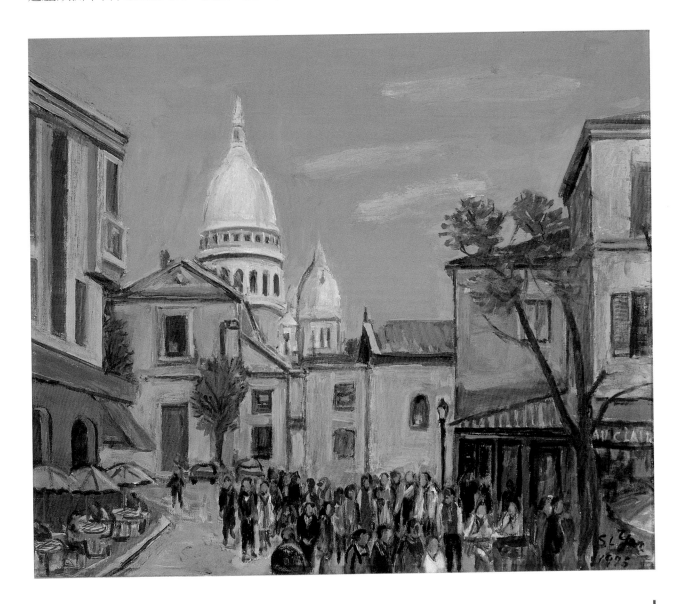

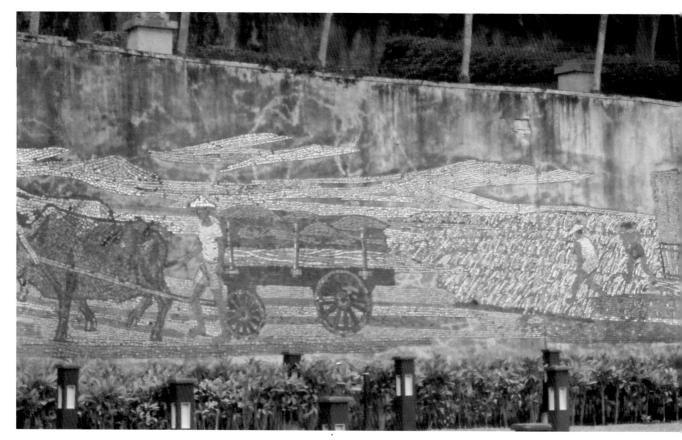

［上圖］ 台北劍潭公園內〈從農業社會到工業社會〉壁畫遠景，該壁畫為顏水龍最有代表性的馬賽克壁畫作品，長度約100公尺，內容
　　　 詳細紀錄當時台灣社會正要由農業化邁向工業化的過程。（王庭玫攝）
［下二圖］〈從農業社會到工業社會〉壁畫局部。（王庭玫攝）

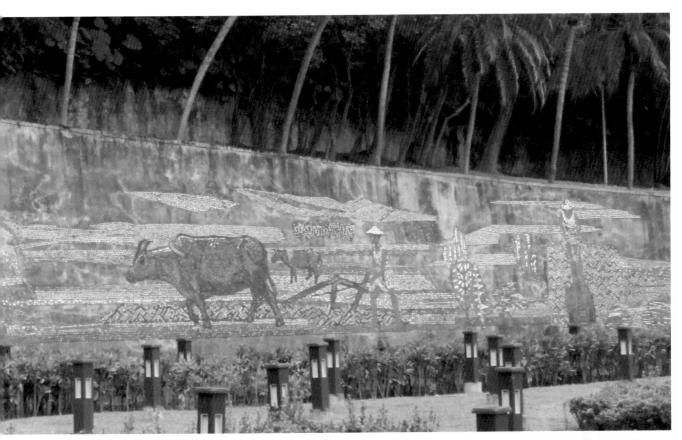

〈從農業社會到工業社會〉壁畫局部。（王庭玫攝）

[上圖] 顏水龍設計之台灣省立體育館馬賽克壁畫　1961年　926×2590cm
[下圖] 顏水龍設計之太陽堂餅行馬賽克壁畫　1965年　295×180cm

報或日用工藝，他也提倡「台灣性格」的圖案，應用更為廣泛藝術美的製作。我們也理解他為了推廣全民的美感共識而組織畫會，提供資源鼓勵全民欣賞藝術，進而以創作藝術的「苦口婆心」而創立的台陽美展，或手工藝研究中心的種種，似乎是一位「藝術超人」的職責。

在此，我們審視他的藝術創作與藝術教育中的諸多理念與實踐，應該要先欣賞他的幾項「有機」的措施，然後再來欣賞他不同類型的創作品。

其一：繪畫美學來自日治時期的時空影響。二十世紀初，西方文化深受工業革命實用藝術的影響，「美」的定義從抽象的神祕漸漸導入知識的覺醒。當宗教的神性不再是阻隔人性真實、現象取代虛幻、實在作為真確的行動時，不論杜威的「作為

經驗的藝術」，或桑塔耶那（G. Santayana）的「科學包容一切有價值的知識」[4]

4 杜若洲譯，桑塔耶那（G. Santayana）著，《美感》（The Sense of Beauty），晨鐘出版社，台北，1974。

皆顯示美學是項知識與信念，更是漸層於心靈提昇的愉悅，「它是一種心靈與自然間可能妥協的保障」。

更多的美學家在二十世紀之初，對於物質與心靈的省思、個性的抒發，都有一種「秩序」的美感。顏水龍的繪畫美學便在這種氛圍之下，啟示他在西方文化折射下的東京畫風，以東京藝術學校教授藤島武二等人的啟蒙，似乎選擇接近「剛脫離宗教畫法朝向自然主義的科學描繪景色，由神性轉向人性」的古典畫風，依序在社會意識覺醒中略帶些神聖圖式的美感。

不論是學自日本西洋畫家的繪畫表現法，或是親炙於巴黎畫壇的繪畫技法，顏水龍堅守的繪畫美學，都在神性與人性之間訂定美學形式，換言之，宗教性的造像與自然科學的人像是分不開的結合。

他的繪畫美學的表現，或以肖像為主軸，人物的神情與色澤，也與中世紀或十八、十九世紀的宗教畫的神像形似，就是畫台灣原住民的少男少女，也與宗教中的傳說神情並無不同。因此，可以說，他在繪畫美學上的表現是有秩序、有層次的結構，對於繪畫語言毋寧說有文藝復興時代三傑繪畫表現的縮影。甚至連建築物的取景，似乎近乎義大利羅馬的「聖馬可圖書館」造型有關。

其二：視覺造境在於人為與自然之間流動創作理念與技法。 在評述顏水龍藝術表現成就與特點時，很多畫評說他因重視實用工藝而產生視覺裝飾的美學觀。基本上我們認同他的藝術創作有諸多頗強烈的

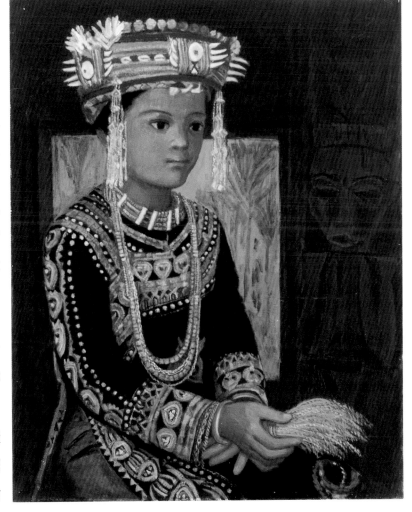

顏水龍　魯凱小姐
1982年　油彩畫布
80×65cm　私人收藏

顏水龍　K孃　1933年
油畫　第七屆台展「特
選」　第七屆台展圖錄西
洋畫

視覺造型原理，亦即在藝術造境上力求「完善」形式的比例、協同、對稱、漸層、節奏、統一等等原理應用，採取視覺美感中的客觀條件，或說既具科學理性的材質應用，以理想的造境為目的，將客觀存在導入主觀意識中。

然而，顏水龍師長們在印象畫派的成績感染了他的思考內涵，以及表現的風格，事實上在西方繪畫表現造境中，知識與經驗、思想與觀念，已從威權美學主導畫壇轉向多元思考的方向，即純粹美學與實用美學、或是藝術哲學與藝術觀念的性質，並沒有截然不同的主張。顏水龍潛意識的宣洩正如塞尚主張的「繪畫並非單純把自然的一部分照抄下來，乃是以自然為素材而創造繪畫的新秩序與調和的世界」[5] 相契合。

包括他的馬賽克系列、油畫中的建築風景，以及樹林安置的結構，都有新視覺的設計與新美感的造境。他畫的對象不是初見的新奇，而是可以一看再看的美學內涵，他說：「裝飾之美即是造境之美，它須要有美的元素、美的情感、美的經驗才可以完成」。風景畫中的廟宇、紀念館或教堂，在原有的建築中鑲嵌著他的美學觀點，亦即在生活經驗中得到靈感，重組美感要素，成為可知可感的符號；靜物中的花瓶或瓶花，不僅在擺設講究對應關係，也在色彩明暗的調子中裝飾「不畫亦美」的存在，諸此等等，顏水龍不是在創立畫派，卻在強調視覺經驗的精神力量。

其三：台灣圖記。顏水龍繪畫創作，除學自日本西洋繪畫的教授們，也再次到巴黎研究西洋油畫畫法，並且在創作要求上，濃縮西方美學的神聖性與純粹性的永恆，但對藝術品要求的價值，是在於大眾生活的共知共感，尤其生在台灣的畫家詮釋自己創作的作品時，就必須從「熱情與真實」的心性出發，才能預期創作的目的。因為藝術品的價值是作者的情思投注在生長的土地上，不論是生理的需求或心理的感動，都是在自然與社會反覆粹練的成果，才能引發共鳴與認定，進而達到社會文化的圖記與符號。

顏水龍自始至終畫台灣、愛台灣，自我觀照、自我定位，超越同輩畫家創作時，台灣的景物、人物、靜物或是生活習俗與特色，都成為他描繪的對象。儘管他臨摹西洋名作，應用西方的技巧、純熟的結構層次，但他最熟悉的圖像，卻是在他成長的台灣。從故鄉台南看到文化傳承的軌跡，從原住民

5　呂清夫譯，嘉門安雄編，《西洋美術史》，台北，大陸書店，1992，402頁。

6 同註2，36頁。

感應生於斯成於斯的熱情，從自然花草稻禾中看到產物的豐盛，他知道文化不只是傳承，也是生活，沒有過去的故事，又如何發展更為壯麗的史詩？因此，他畫的對象是台灣的風土人情，是他滿腔熱血的感情，來自一份內在精神的表現。他畫山地姑娘、畫蘭嶼風景或五妃廟、鹿港洋樓等，外在圖像明確看到台灣造景，象徵在台灣文化的圖記才是畫家精彩的主張與表現。

其四：實用藝術，或稱之為工藝創作。顏水龍後半生幾乎都被認定為一位傑出的工藝家，除了他在畫壇上都以工藝教授具名外，他倡導的台灣工藝教育與產品行銷，使他揚名社會。但就工藝品的美學表現，他認為美的材料、美的情感，以及美的實用，才能在生活中感受美術創作的喜悅，因此他極力要求社會各界能重視實用藝術的開發。

「顏水龍認為台灣傳統的造型文化有五：（1）台灣山地同胞的原始藝術，（2）我國古代民俗藝術，（3）代表我國近代式樣的工藝，（4）具有日本影響或仿造的日貨工藝，（5）仿造西式的工藝品。」[6] 不論屬於那一項傳統文化，都與台灣民眾生活息息相關，貼近台灣的庶民生活機能。換言之，他倡導藝術創作，早已包含在生活應用的範疇中。

顏水龍　祈雨　1990年
油彩畫布　130×194cm

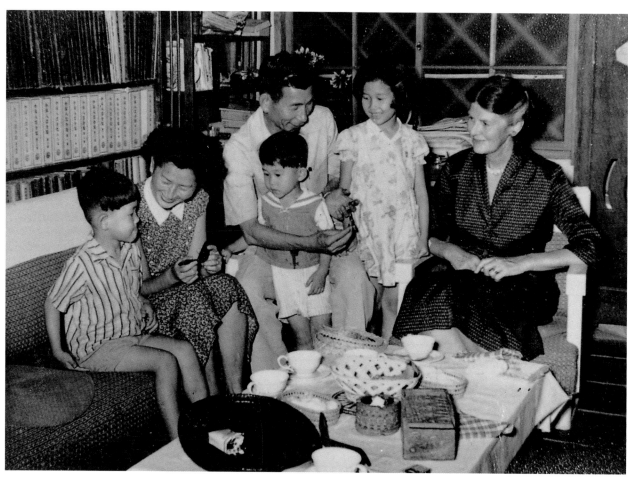

[上圖]
1956年，聯合國手工藝專
家威爾斯夫人來台訪問，
到嘉義顏水龍家留影。

[右圖]
1955年左右，顏水龍與妻
子金烏治及子女們之全家
福照片。

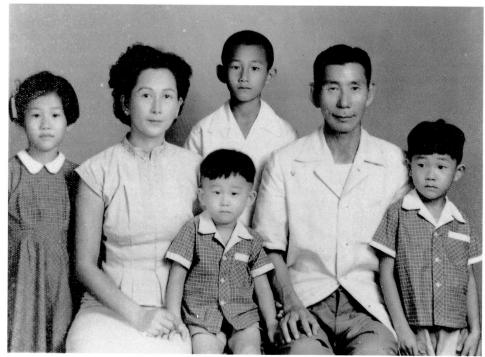

或者直接說明，顏水龍在藝術創作中，感悟的實用藝術更確立在生活的需要上，是工藝創作的提倡。「工藝乃是生活關係最密切的藝術，生活方式的大變動當然亦造成工藝大變動」[7]，二十世紀前後，國際間曾有個幾項藝術變革運動，一個是包浩斯

[7] 同註5，420頁。

（Bauhaus）運動，一個是新藝術（Art Nouveau）倡導，以及近代將工藝本質的藝術價值及實用價值結合之藝術家威廉·莫里斯（W. Morris）的主張：「創造簡素、優美、方便、有用的藝術品，即結合美與實用的工藝」等對顏水龍敏銳觀察力與使命感，或許有直接的影響，至少他對實用藝術的行動，遠超過對純繪畫的研究。

其五：傳達美感。從教育入手的行動，分別在國內外的各級學校，尤其大專教育，以及任職各項工藝性質研究所，從事美學教育，傳達美感生活，有效提倡現今熱門的「文化創意產業」。

台灣手工藝、實用工藝、家具工藝、生活工藝的地方產品，如藺草手提包、草蓆、裝飾圖案、竹器製作，或編織纖維所結合的工藝品，是台灣地方的特產，也是台灣文化的象徵。顏水龍不遺餘力投入教導生活美學的行列，專注在藝術美的教育，以實際行動啟發台灣的工藝創作教育，並且結合學校，民間社團的心志，原比他在純美術的創作還要賣力，這也是有人認為他是「純藝術的反叛者」，事實上，藝術家的理想是不斷的成長，不斷往前推進創作的成績。而且美學的實現，除了以純美術——包括素描基礎的根基、美學理念的覺醒、環境需要的美化、心靈美感的學習等等內

顏水龍為山地小孩作畫像

在美學情思心性的抒發，要有更有益於人類生活的現實並發覺自己的責任與能力遠超過「獨樂樂」的純藝術工作，所以顏水龍身教言教、身體力行帶領學習者（包括學生與社會人士）往前衝刺，務求以美的力量挹注台灣社會生活與台灣文化創意產業。

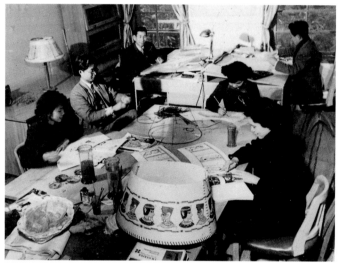

▎藝術台灣

　　台灣前輩畫家受到史冊記載者甚多，在各有傑出表現之行列中，顏水龍則是有「藝術台灣」的標記，除了他恢宏的純繪畫創作氣勢外，賦予他的台灣美學教育之責任，確是難得的生活美學教育家。當藝術界正為繪畫創作與市場取向的選擇時，顏水龍仍然風塵僕僕大力倡導實用美術，並且以台灣文化作為行銷文創的重點，這種抱負與行動力值得尊敬。

　　若以台灣美術的創作與推展立場審視，顏水龍的畫壇地位應有下列數項特質：

　　其一：學院風範。不論他學自日本的西洋繪畫、或是親炙巴黎等西歐的名師琢磨，他追求的對象是以素描、速寫為基礎，然後再以學院體的結構完成創作。好比他的素描以鉛筆或簽字筆打草稿，或記錄創作對象的描繪，包括構圖與造型，均有西洋名家的風格，如梵谷的鄉居速寫，又如塞尚的立方造型，尤其人物畫的速寫就隱含二十世紀初期畫家的筆觸與動態。

　　基於繪畫不同於攝影，也不同於原型呈現，他在轉換成繪畫表現時，就有規律的進展，也就是古典教學中的從素描開始，而

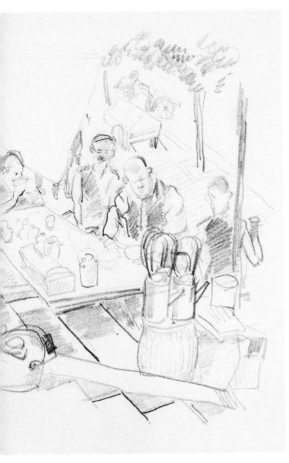

[左圖]

顏水龍　路旁小販
1940年　紙、鉛筆
（作於北平）

[右圖]

顏水龍　山地少女
紙、鉛筆　40×40cm

後水彩、油畫，若更清楚的說法，以當年首倡學院畫法的巴黎高等藝術學院（Institut d'Etudes Supérieures des Arts de Paris）那一套教法有關，既實際又有跡可循，顏水龍在規矩中磨練出學院派的風格。

其二：**聖像崇拜**。由於環境與時代演進現實，顏水龍的藝術表現，包括油畫或裝飾性壁畫都具備一種聖像描繪的終極理想；尤其人物半身像與西方的聖母聖嬰畫像；拉斐爾、達文西的畫作有類似圖式與表現；即使畫風景中的建築物，依然是中流砥柱的構圖法，甚至以蘭嶼圖像的獨木舟或原住民的畫像都是如此威權與莊嚴；連花瓶的構圖以擬人化的擺設，都具備了聖像似的崇拜。誠如莊伯和說：「顏水龍常說畫面整理功夫極重要，要能去除瑣碎，使每一色彩，每一筆觸都達到最高的效果」[8]，主體屹立在畫中的地位，來自聖像（包括西方宗教畫）與偶像（包括東方神像）的獨立崇高，是有萬教歸宗的意涵。

其三：**社會關懷**。亦即為環境美學的倡導，古人為整衣冠行方步，方是君子之道；今人有環境美化，才能美化心靈。顏水龍投入實用工藝的理念，應該是繪畫美感創作中的延伸，也是實用美學的實踐。他說人有人格，國有國格，社會要有秩序，才能歸納美的要素。他說仁愛路的植栽，敦化路的十線

8 莊伯和撰文，〈為鄉土奉獻心血的藝術家顏水龍〉，台北，雄獅美術，1985，99頁。

大道都是他向高玉樹市長建議的成果，後人現實之利，便知道他的遠見，相對於在台南提倡保留古蹟或建物的美化，至今已成為文化再生的現場。

　　顏水龍的使命感，在美化人生由生活家具開始，他在台南家專創立美工科，不僅是該校的招牌科系，甚至被延聘到國立藝專與實踐家專的美工系所任教，都以恢宏的氣度實踐社會關懷的美化工作。他自己在這方面的作品，以及學生的創作，正是台灣文創產業的基調與新生的力量。

　　其四：文化生產。或許很多人以為他的純繪畫表現，象徵著古典學院的畫法，但若以他創作象徵的美學觀，「台灣文化」才是他要宣導的重點。就美學教育，對於該地區生長的環境在透過生活的品質提昇心靈的符號時，顏水龍的教育理念是全民的關懷，或許受到西方理性主義產生的民主自律，或是民主規範，應用在生活美學時是隱性的滋長，而不是明確強迫力量。這項教育方法，務期在他的工藝創作中呈現。

顏水龍　蘭嶼斜陽
1988年　油彩畫布
72.5×91cm

他以教育者的立場，引導美育的用心，使文化生產能隱性滋長。事實上美感教育大致都應該投注在「暗示學習」中，潛移默化更著力在文化產業的增強。尤其藝術教育應該有隱喻與象徵的精神思維與認同，才能體會出美的價值。法國詩人曾說：「明說是破壞，暗示才是創造」[9]；暗示是反省，自學的補足情思方法。

顏水龍認為與其大聲疾呼為全民美育奔走，不如提供創作的條件──台灣文化形象包括民俗、歷史典故、地方特質的發掘，以多元角度比較有效的教育方法，不論是有形的物質材料亦或無形精神價值，正是他逝世後，才被列為文化政策中「文化創意產業」的主軸。

偉大的藝術家、教育家並不一定回應現實的熱鬧，而是超越時代數年、數十年或幾世紀後仍然發光的燃燒體。顏水龍在文化生產的理念與實踐上，豈只是純油畫表現的光亮？他的成績是台灣文化與風格的倡導者、教育者。

9 同註1，243頁。

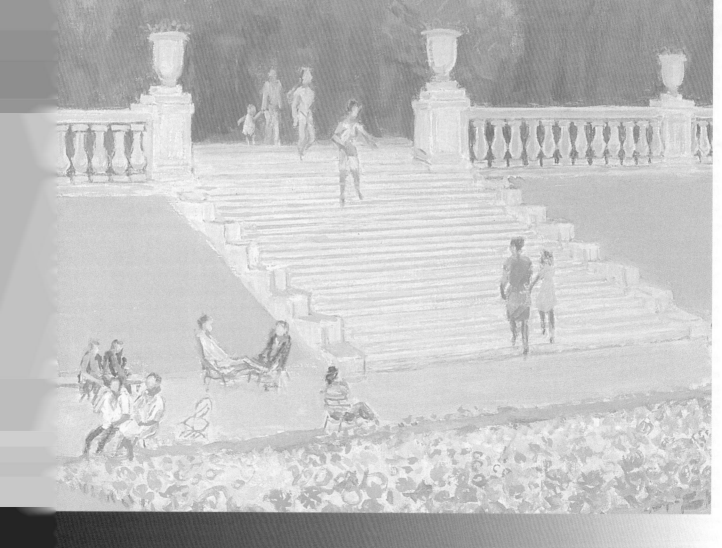

Ⅲ•

顔水龍
作品欣賞及解析

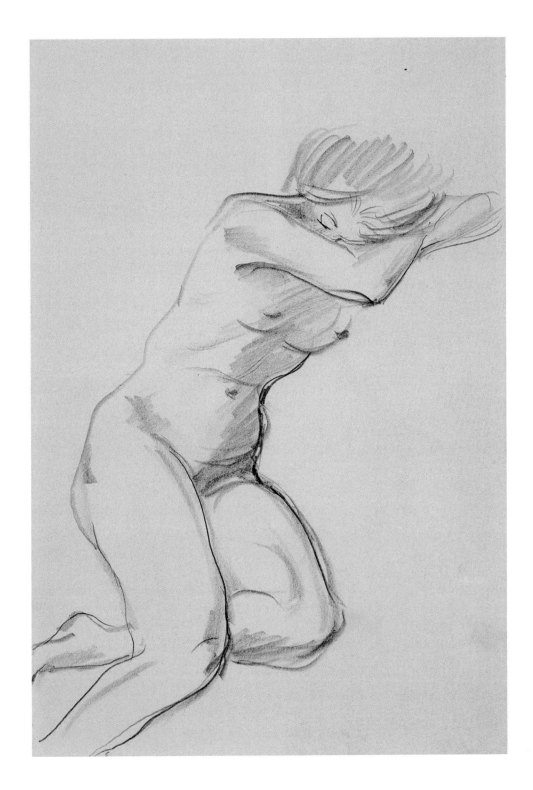

顏水龍　裸女

紙、色筆　43×36.5 cm

　　顏水龍在東京藝術學校就讀前，就有很多的素描練習。對這項課程正式或非正式的安排，確信是純繪畫表現的方法之一。大體而言，人物畫的動態與描線是作為正式油畫創作的前奏技巧，若能在這項技巧得到良好的功夫，對於日後人物畫創作必然有加分作用。顏水龍這張裸女圖，筆法純熟、描寫模特兒的神情，用單、複線條描繪與印象畫派大師的素描同為高妙，值得欣賞。同時，他在裸女油畫創作上的成果，都說明素描習作的成功。

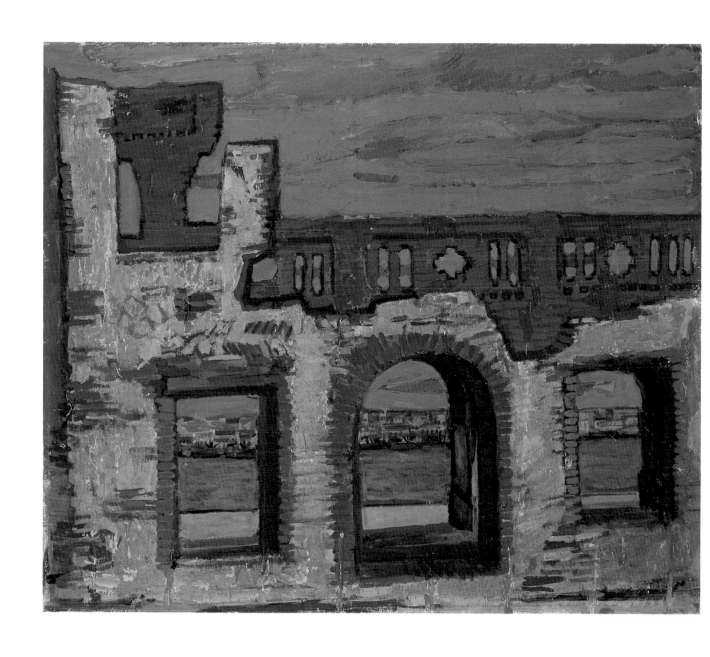

顏水龍　廢墟

1940-1960年　油彩畫布　60.8×72.8cm

　　以低明度色彩作底，畫出被戰事摧毀的建築物。這張是畫高雄港附近的鼓山市區一處廢墟。事實上，顏水龍畫這類畫不少，台南地區、嘉義地區的場景常以此境此景呈現他對於建築藝術的關懷，雖然不捨它的荒廢，卻仍然從中表達他對於美學的看法，以這張為例，低調子中的海面與窗外的空茫，仍然使畫面充滿厚實感的描繪，有裝飾性的造型，豈不是顯示他對實用藝術的理想也可在純藝術中呈現嗎？

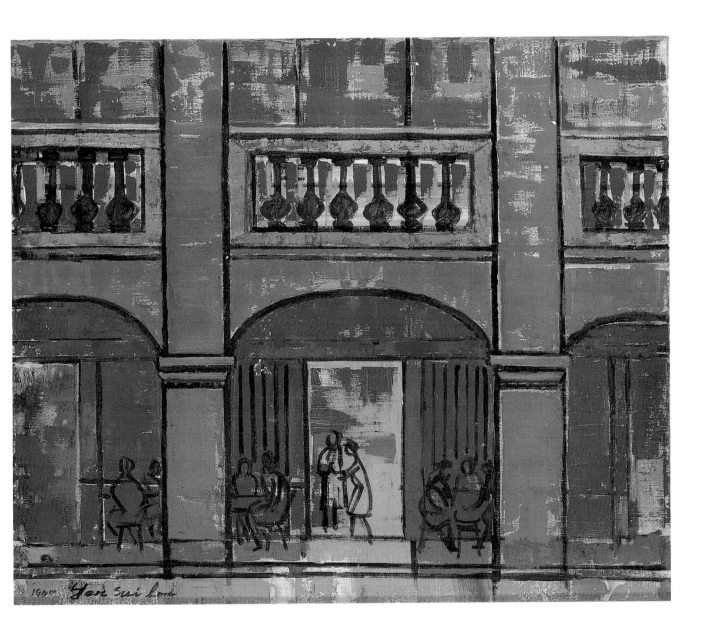

顏水龍　艋舺茶樓

1965年　油彩畫布　60.8×72.8cm

這是一張既是純粹繪畫，又極為裝飾性的心靈繪畫。類似這樣的構圖與色彩的應用，就
呈現在不少畫作中。顏水龍之所以有這一類建築物描繪，還是因他對建築之美情有獨鍾，而
建築體的平衡感來自藝術形式對稱與平衡，也是實用藝術所強調的技法精華。此畫以冷色
調、低明度的綠色作底，以朱紅色為建築體的外光，並就茶樓內寧靜又生動的場景，以「點
綴速寫法」表現相對的畫境，是幅精確描繪技法的佳作。

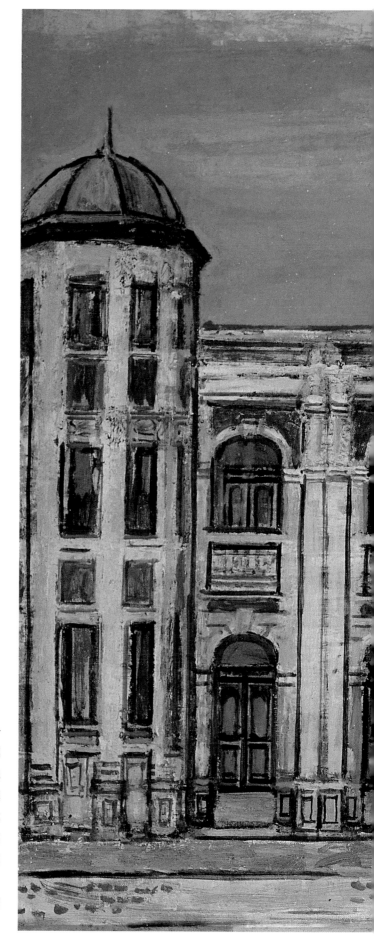

顏水龍　鹿港洋館

1946-1964年　油彩畫布　65×91cm

　　鹿港辜家舊宅，現為鹿港民俗博物館。這幅
畫與顏水龍一貫主張的城市之美的闡述有關，他
在此幅呈現建築風格美學，除了巴洛克造型對稱
與層次之美外，那份具有人格性的穩定性與形式
美的變化，不僅是裝飾性的極致，也是他獨具洞
悉力的美感呈現。這張畫的畫面結構，冷暖色調
的結合，呈現了台灣早期西方文化的傳達結果，
以及生活品味的講究，在穩重、古樸與生活中被
描繪出的建築之美。

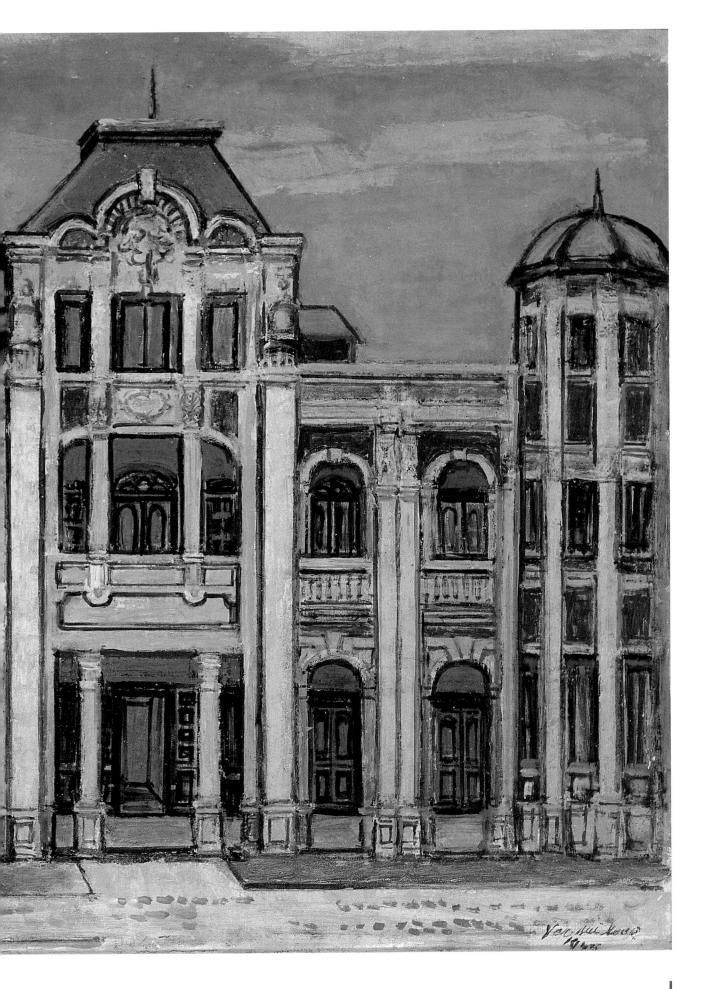

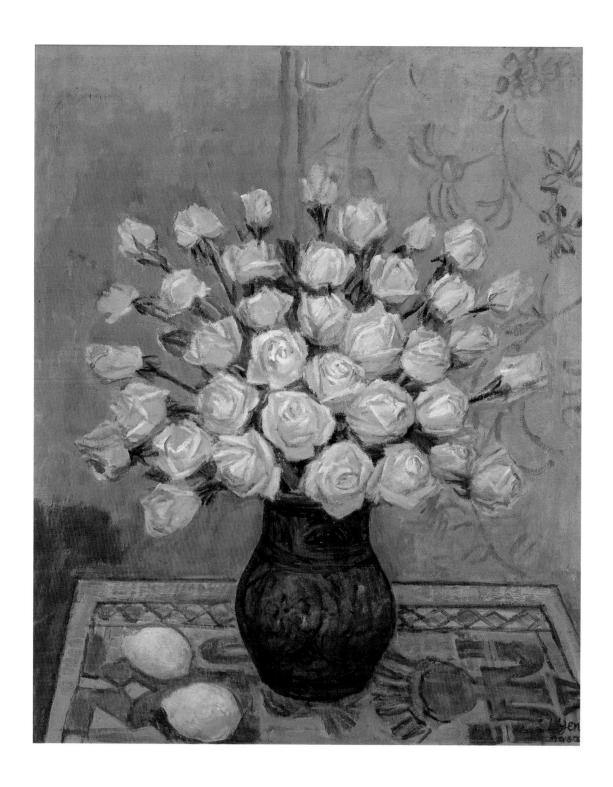

顏水龍　白玫瑰

1960-1962年　油彩木板　72×59cm　第二十三屆台陽展展出

　　靜物畫，除了靜物本身有造型美態外，畫家選擇為創作的對象，必有其特別含意，或是為愛人所畫，或寄以愛的生命；不同情境不同的感應。顏水龍喜歡畫瓶花，從創作動機來看，這張白玫瑰是花，也是「人」的擬化，採聖像式的獨立風華，以白玫瑰作為創作的素材，桌面是原住民裝飾的圖式作底，畫質高雅，人性當前。他的花是他的愛，也是他的人性抒發。

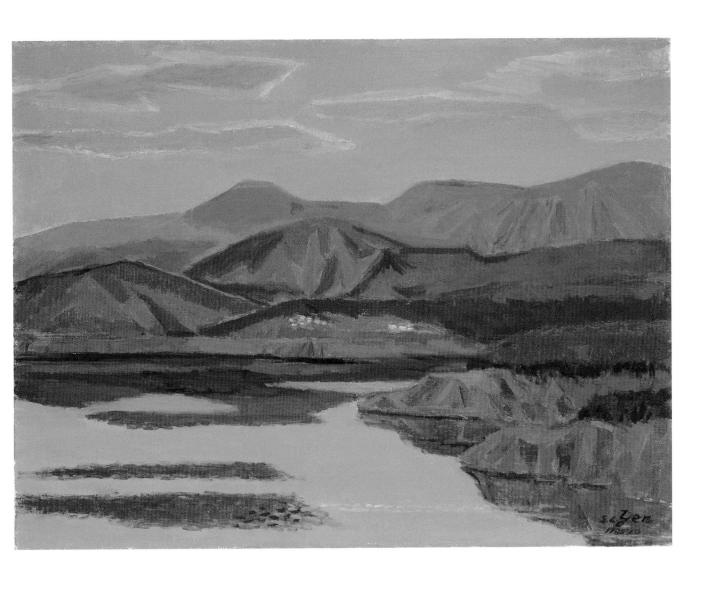

顏水龍　初秋（曾文水庫風景）

1980年　油彩畫布　60.5×80cm

　　顏水龍洞悉台南地區風景，對於曾文水庫的四季變化感應在色澤的變易上，又以西洋繪畫的描繪技法，把曾文水庫入秋的風景帶入一種安定的氛圍中。秋色瀰漫下的水氣浮現，水天一色是畫家創作的原素，在同色系中，山巒中的近景、中景與遠景以不同的淡赭色置於畫面中間，以墨綠色為中景，後山則是純藍色的色相，並用寶藍作為水天一氣的映現。此幅妙在山村與倒影在藝術美感上穩重深遠。

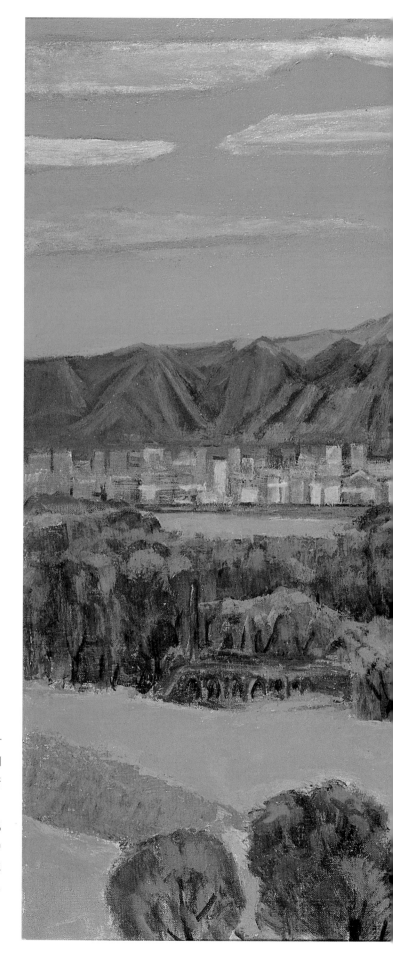

顏水龍　遠眺台北

1985年　油彩畫布　72.5×91cm

　　顏水龍常年考察美術教育，遊歷諸多國家，對於西方繪畫以風景創作的圖式與所見景色相識者甚多。而這張〈遠眺台北〉，應屬他在高處遠望台北盆地所建立的都城風景，除了近景尚保留鄉村平疇、草地外，中景以一片樹林外的高樓大廈為對象，後景再以草山為襯托，使喧囂不竭的大都會顯現一片寧靜。作者慣用的歸納造型與色彩應用，是心靈所寄，也是美感呈現的功力。

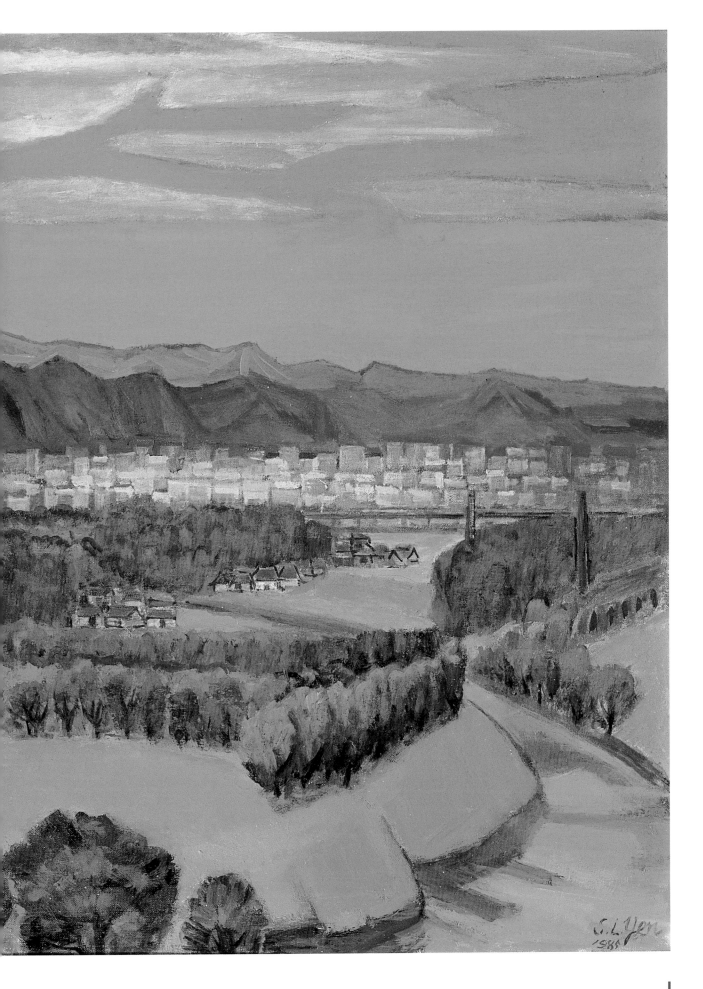

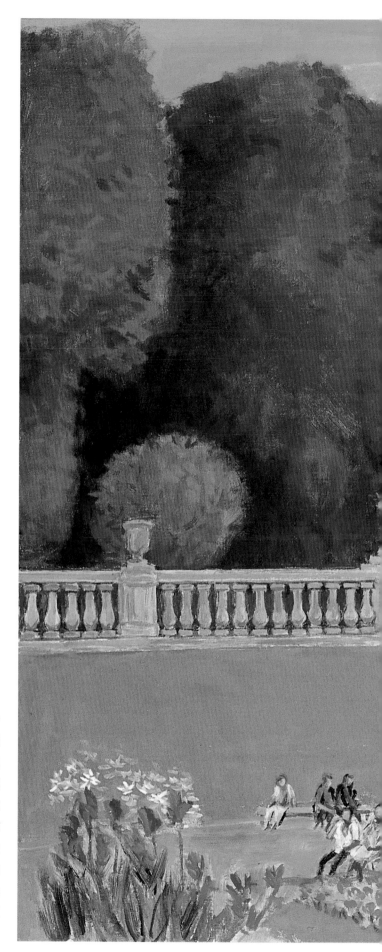

顏水龍　盧森堡公園

1986年　油彩畫布　80×100cm

　　巴黎的盧森堡公園，是顏水龍熟悉的景色。求學時常往觀賞，曾有畫作練習，這處風景常駐於心，再遊歷巴黎時仍然鮮麗當前。再提筆作畫時，盛開花圃襯映走動人群，或坐或走，或前或後，生動呈現在畫面上，而人工的階梯與造型優美的欄杆，成為公園裝飾的主角，層層相疊，蓊蓊鬱鬱的老樹叢，更說出它們的時空與功能。類似外國風景感染顏水龍尚多，如美國中央公園或海文地區的風景，都直接提供他創作的靈感。

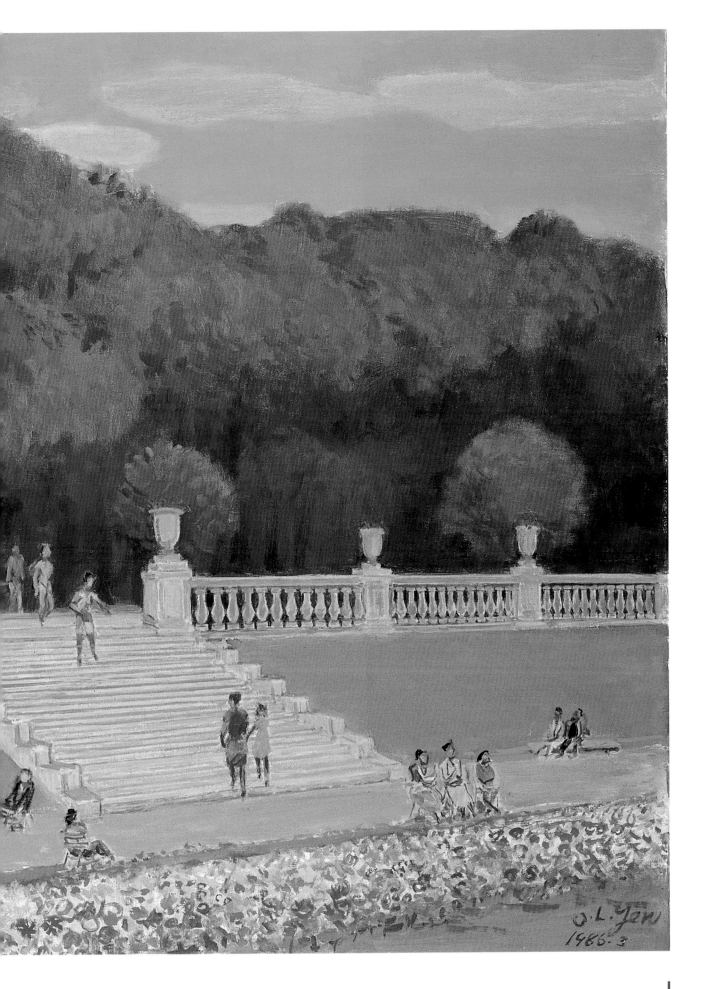

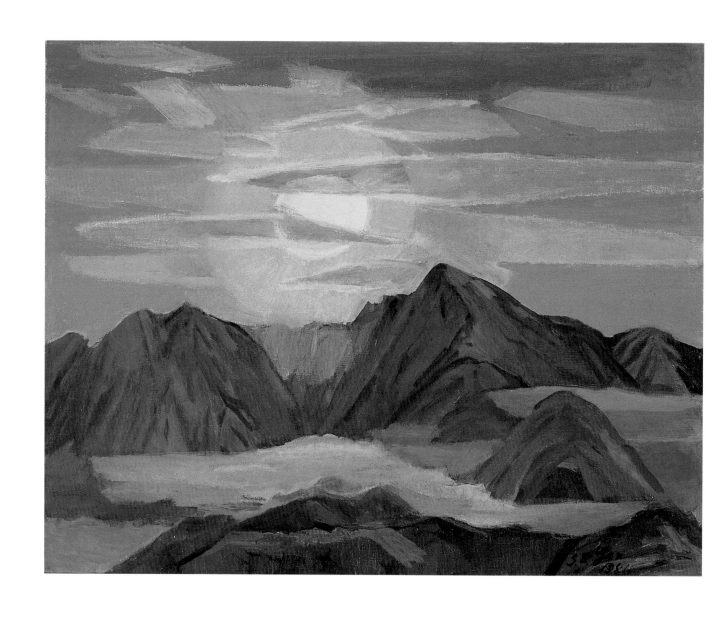

顏水龍　日出風景

1986年　油彩畫布　72.5×91cm

　　這系列畫作，顏水龍應該受日籍畫家藤島武二的影響，並且也是他自我讀心的結果。因為玉山是台灣的主山，也是台灣文化的聖山，對他來說是不可取代的鄉情。此幅標題為〈日出風景〉，是他畫玉山諸多畫件的初張畫，以蔚藍沉厚的紫藍色、墨綠色為山景，襯托太陽初昇時的光暈所映照的雲霧，綺麗明亮，畫法接近不透明重彩與略呈圖案的創作，象徵台灣精神與期待。山不動，情亦真，畫作與心情共賞自然之美。

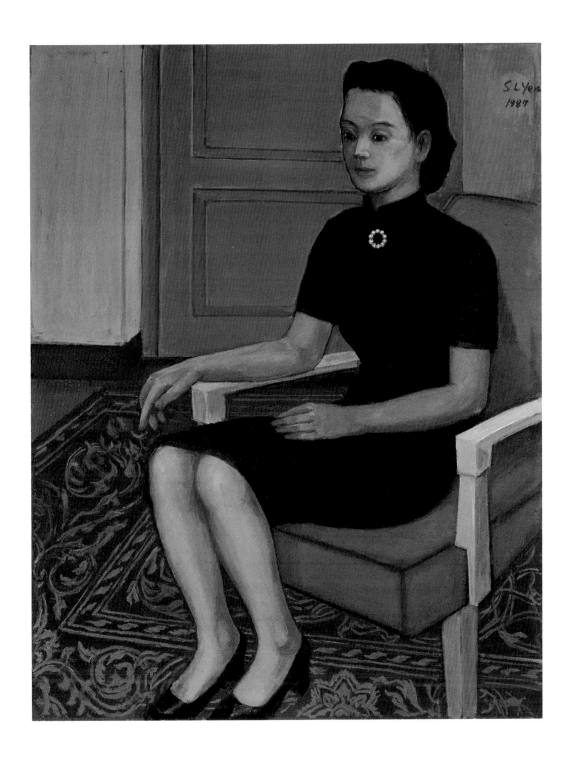

顏水龍　端坐的妻子

1987年　油彩畫布　116×89cm

　　人物畫著重在身體動態與臉部表情，顏水龍的人物畫有「聖像崇拜」的風格，尤其是人像畫，對於描繪對象必有一份喜悅與對話熱情，也將人物的表情，生活背景了然於前。這張畫的是他的夫人，可能是早年的畫像加以改畫，或是以早期影像為取景的主軸繪畫而成。這張畫的構圖取對角空間法，使人物動態達到最大的空間安置，主體以顏夫人著黑色衣飾為單純描繪，除了表情自然外，胸前的飾品映現在地毯繁複的圖案對比上，顯得端莊賢淑。背景的灰藍門框依層次隱現在畫面的左上角，更增添一股優雅氣氛。

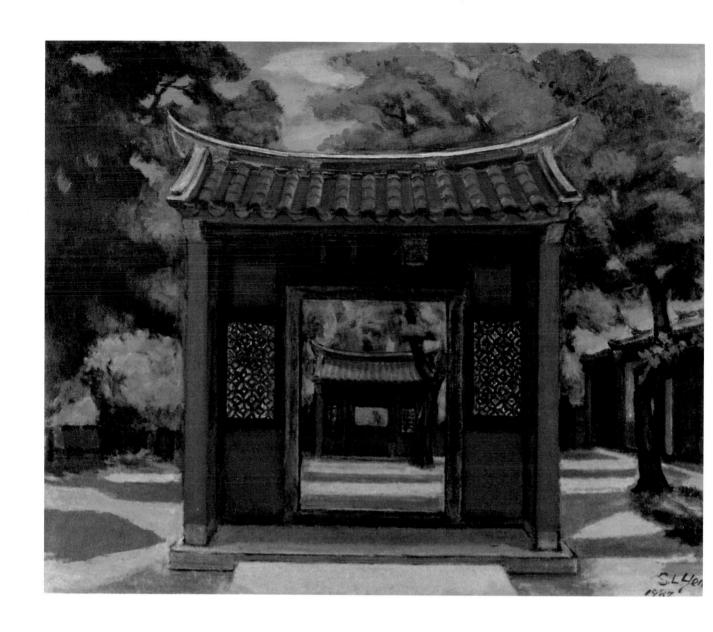

顏水龍　禮門義路

1987年　油彩畫布　91×116.8cm

　　是台南孔廟的場景，採中央平遠法創作。台南孔廟、閩南式的建築，有三進的建築體，色彩紅、藍、青綠的裝飾色，除了對應建築之美，並互為表裡輝映文化教育的氛圍外，修植之庭園與古木，更是畫家美術表現的主題。此畫的構造除了前門（禮門）的細緻描寫外，第二進門栓在明媚的陽光下，被畫家所描繪。顏水龍一向注重禮節講究品德，這幅畫的創作動機，應該不只是外在形式的繪畫，而是心有所感的創作。

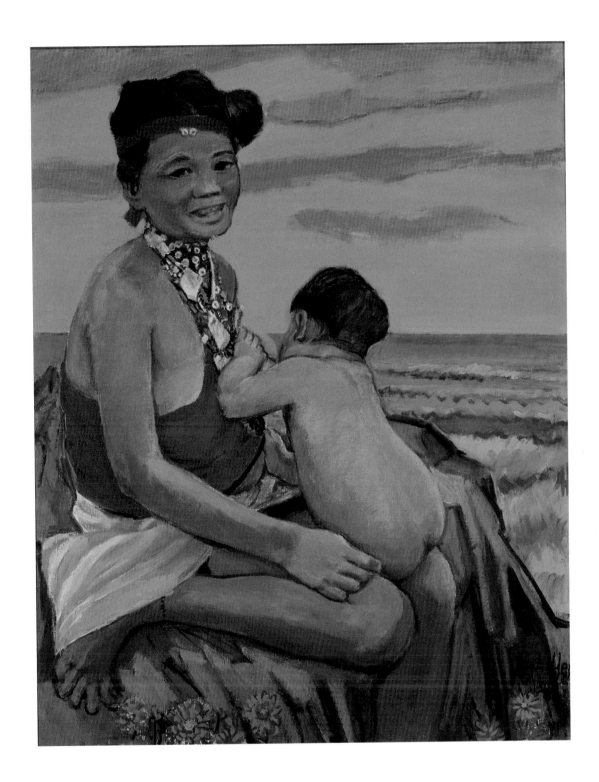

顏水龍　慈母

1988年　油彩畫布　90×72cm

　　台灣圖記的原住民畫像，以母子對應為描繪的對象，事實上也是他晚近的作品，除了他自始至終都應用台灣原住民作為台灣文化的標記外，人物畫的發展是社會的現實與現場。這張畫除了背景是以蘭嶼海面為底色外，母子的神情靠著理想光源創作，除了人物的肌肉服飾的塔配自然外，那份畫面之外的原住民純樸畫質，是整張畫美感表現的中心。以紅灰相間，並綴以太陽菊為輔，就畫面的文化張力，具備了蘭嶼原住民的象徵圖式與色彩。

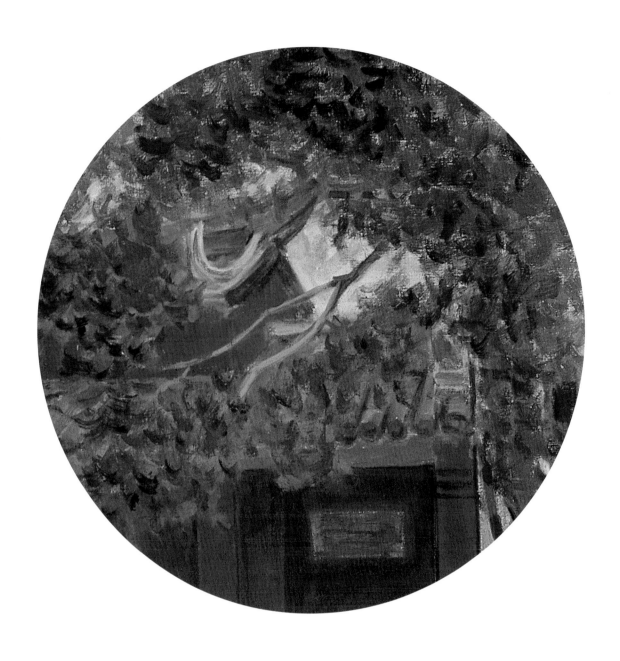

顏水龍　竹溪寺

1988年　油彩畫布　80×65cm

　　台南古寺廟，作為大眾精神寄託的佛教聖地，可由參天古木見其一斑。顏水龍把握這個文化現場，描繪出建置於百年前的廟門景色，除了在簷前的樹林曲張外，廟前三拱門，有如三導聖像，正好有三名遊客佇立在陽光前瞻仰寺廟風情，使畫面呈現出神聖而悠遠的境界，門裡門外各有傳說，顏水龍了然於心，繪畫創作亦得於宗教性的寧靜之美。

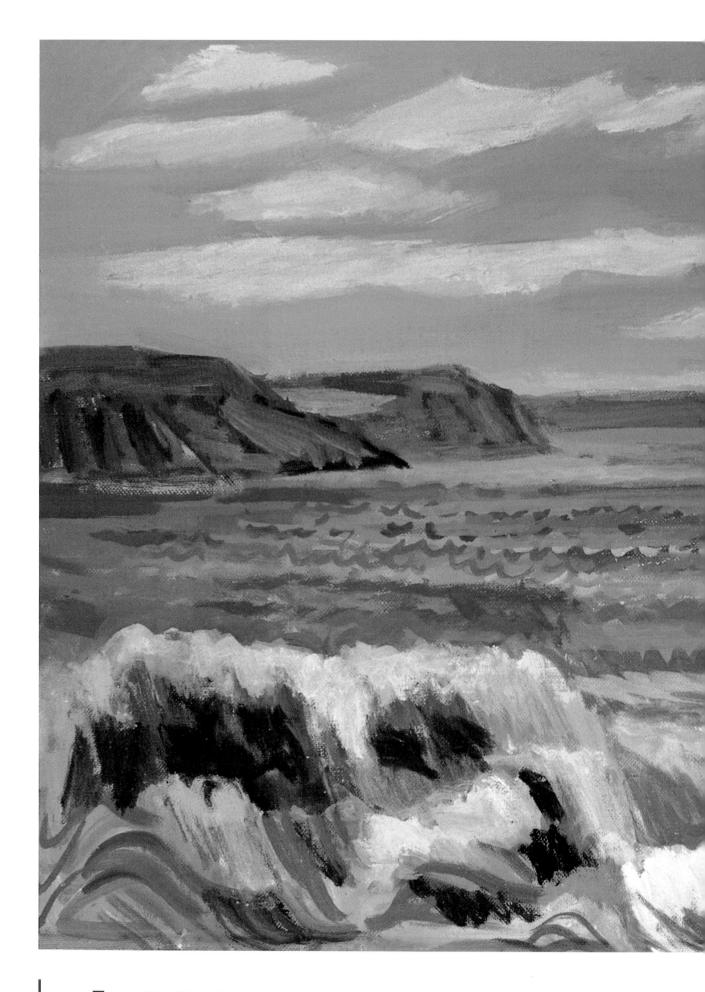

顏水龍　海景

1988年　油彩畫布

50×60.5cm

　　台灣四周環海，浪花與岩岬是美麗裝扮，也是海闊天空的場景。此幅是顏水龍的風景造境之一，以基隆海港為作畫對象，屬於台灣北海岸鮮活的景色。雖然慣用深厚的藍色調子為底，但佐以近景的浪花衝擊赭色石岩時的對比，使畫面生氣蓬勃，儘管在天空有類似平板的白雲，仍然可以看到暖色調土黃作為呼應前景的咖啡岬岸，諧和畫面成為美感動能。

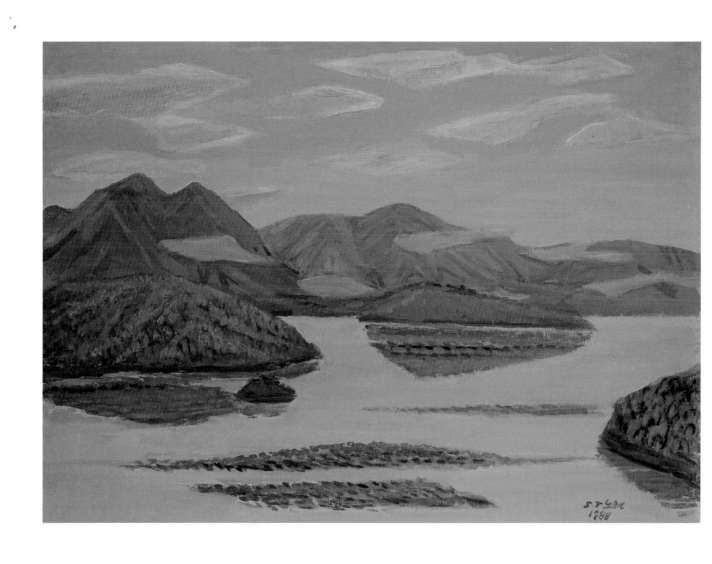

顏水龍　日月潭

1988年　油彩畫布　66×92cm

　　顏水龍的風景畫，以台灣山巒水畔為對象，濃縮景色為人文與自然交融景觀，使之平和寧靜。這張畫也是晚近的畫，以日月潭的湖光水色為主調，整幅畫作呈靛藍色調，湖面與天空的碧藍，山景林影則為深藍，或以點染墨綠為皴，以平塗法作雲彩與水潤互映，是為典型的顏水龍風格。

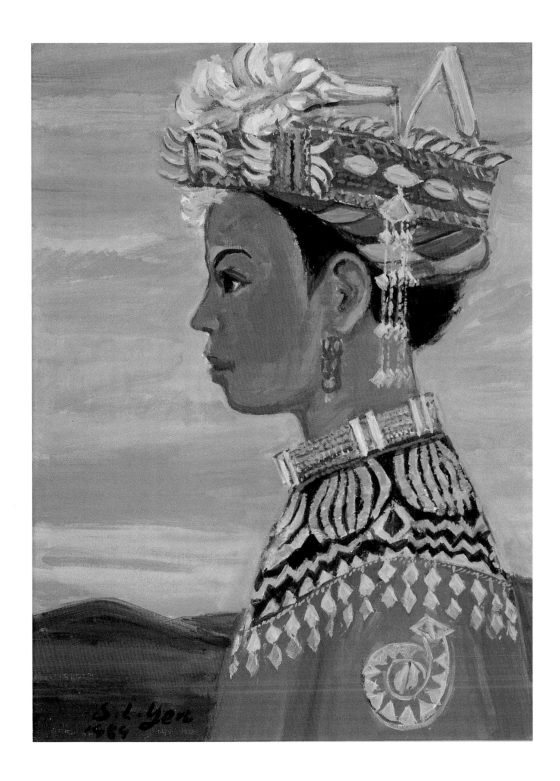

顏水龍　山地姑娘

1989年　油彩畫布　55×46cm

　　規格圖式的原住民畫像，是顏水龍人物畫的標準畫法，有人以為他這樣的畫是受日本畫家藤島武二的影響，但畫家自我肯定的創作，應該有特別的意涵，諸如他發掘原住民的心性，在自然成長中的樸素，或保有祖靈的宗教信仰。受到他的「聖像圖式」風格，因此，他畫原住民人像很多，大都在表情與服飾著力，與西方高更畫大溪地原住民有異曲同工之效。

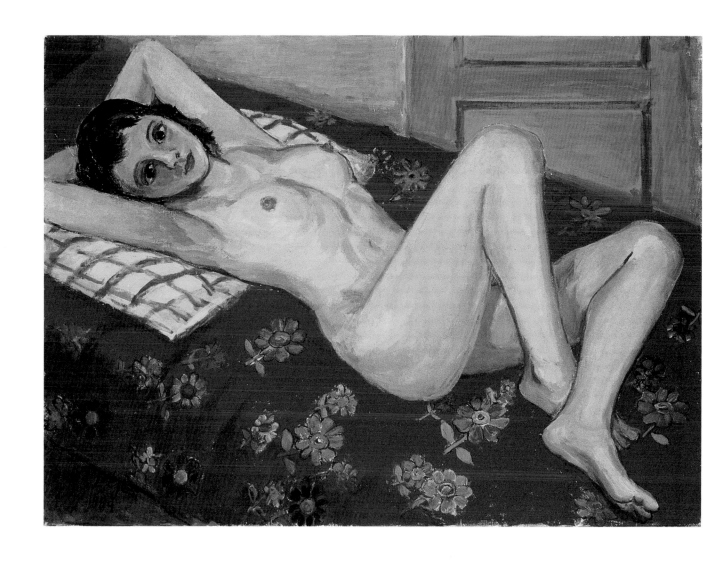

顏水龍　裸女

1989年　油彩畫布　80×100cm

　　這張裸體油畫，是他晚近的作品，一九八九年的創作。他仍然保有熱情人體的藝術思考，是著實具有生命力的創作者；也是他在素描功夫再次呈現的正式作品，這張畫的調性以溫熱紅色為主調，在右上角以純綠作重量，似對比於繪畫主體，一位閒情躺於畫面的妙齡人體，使整張畫充滿了青春活潑的氣息。其中以床巾的裝飾花樣，加上彈簧床的彈性質感，人體的重量顯現在人的臉上，從雙手枕頭到雙腿交錯於床前的動態，完整表現在繪畫技巧上，色彩、造型與表情結合的美感，是描寫人體最重要的功夫，這張畫明確在人體的活力與美感的表現上是細膩而精緻的。

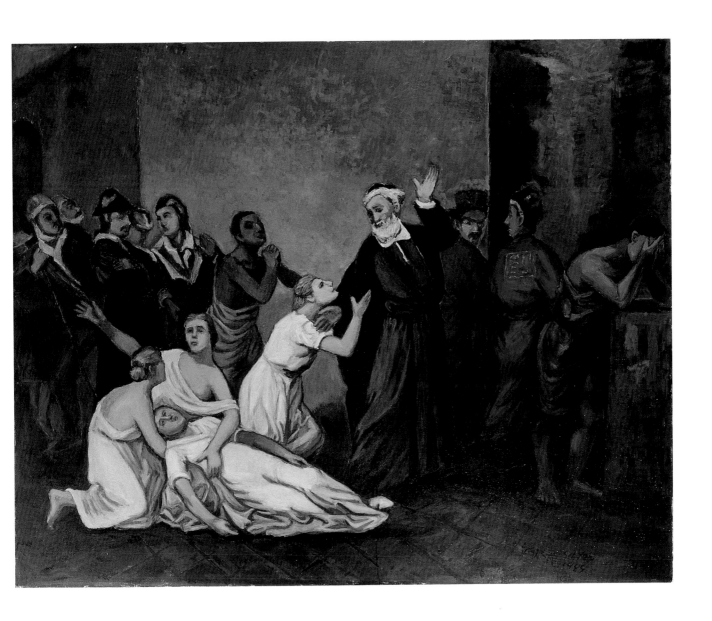

顏水龍　惜別

1989年　油彩畫布　133×163cm

　　這張畫是顏水龍人物畫極佳的作品，是他根據一九三五年所畫的〈范無如訣別圖〉複製而成。畫中的故事是荷籍牧師范堡入熱蘭遮城勸荷蘭長官受降前，因為戰事險峻，生死茫茫，他與家人訣別時的場景。圖中以婦女著白衣為前景，中為范氏的頻頻回顧，以及其他僕役臨行前的作揖狀況。以古典史詩的描繪，頗具畫境廣闊的震撼，又得創作者不朽的描繪，顏水龍受到古典主義與象徵主義的影響，此幅畫呈現他的純繪畫功力，以及描繪台南歷史文化的事實，令觀賞者產生別有滋味的感應。

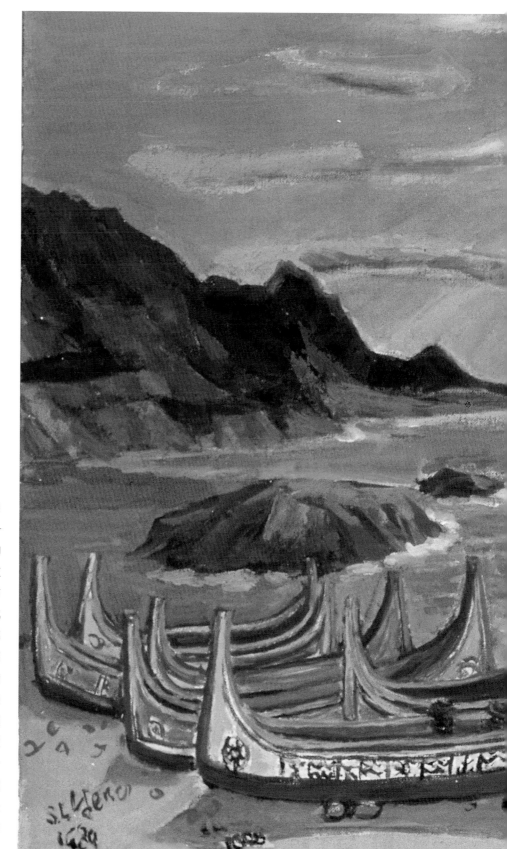

顏水龍　蘭嶼風景

1989年　油彩畫布
65×91cm
1991年法國秋季沙龍國際展展出

────────────────────

　　蘭嶼風景以獨木舟或漁舟的造型為明顯的文化圖樣，台灣文化常以舟楫上的太陽圖案或二方連續作為圖騰，以表彰台灣文化的特徵。這些圖樣的發掘或倡導是否與顏水龍的藝術創作理念有關？但至少他對蘭嶼文化的愛惜是值得尊重的。本幅有人以為是他為原住民說話，抗議蘭嶼被核廢料或人為汙染，而使船舟閒置岸上。但依畫面表現則是海天一色，漁舟唱晚那美麗的陽光朵雲映照海山、山岩與舟船，不正是值得欣賞與愛惜的嗎？全幅畫的造型與色澤充滿飽和的美感。

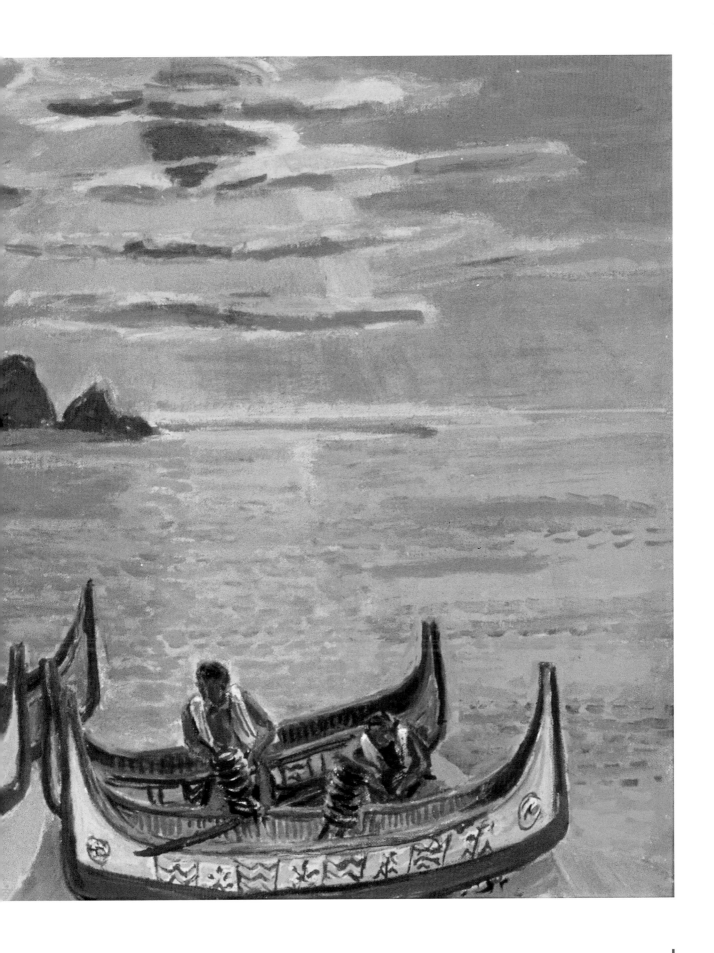

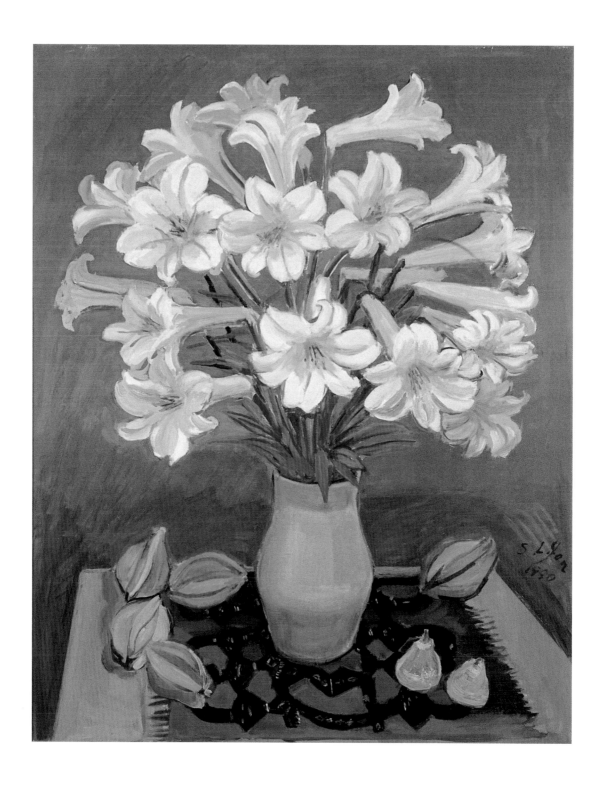

顏水龍　百合

1990年　油彩畫布　91×72.5cm

「百合是白玉、萬石潔一生」，顏水龍的花作一再重現多情總有意，借景植花魂。此畫仍以擬人化的聖像構圖法，以潔白百合為主調，就造型美姿態、色澤在冷暖補色應用，顯現畫面活潑機能，應用少許對比色綜合畫面的協調，是他晚期重拾對人生美好感應的畫作。顏水龍的畫突顯熱情，真切與希望，是藝術創作的工作者，也是社會美化的執行者，更是台灣文化與圖記的實踐者，在此向他致敬。

顏水龍生平大事記

1903	・光緒二十九年（民國前9年）六月五日，出生於台南州下營鄉紅厝村。
1916	・國校畢業，考入台南州立教員養成所。
1918	・從教員養成所畢業，被派至下營鄉下營公學校服務。
1920	・赴日本留學，進入東京私立正則中學，並修習素描。
1922	・入日本國立東京美術學校西畫科，結識了也從台灣赴日的校友王白淵、張秋海。
1924	・入藤島武二教室學習。結識由台灣去東京美術學校就學的廖繼春。
1925	・入岡田三郎助教室學習。
1927	・三月自國立東京美術學校西畫科畢業。七月與陳澄波、張秋海、楊三郎、廖繼春、郭柏川、李梅樹、陳植棋等人共組「赤島社」。九月入國立東京美術學校研究科。畫作〈裸女〉入選第一屆台展。
1929	・國立東京美術學校研究科結業。八月赴法，不久轉入現代美術學院習畫。 ・〈裸女靠椅〉入選第三屆台展，獲得特選。
1931	・〈蒙特梭利公園〉、〈少女〉（La Jeune Fille）二作入選法國秋季沙龍。
1932	・因肝病嚴重由法返台。
1933	・赴日於「株式會社壽毛加社」廣告部工作。〈K孃〉獲第七屆台展特選。
1934	・被聘為第八屆台展西畫部審查委員。赤島社解散。
1935	・參加第一屆台陽美展。
1937	・受聘為殖產局顧問。到全省參觀調查民間工藝情況，並收集資料。
1938	・以作品〈憩〉參加第一屆「府展」，獲「無鑒查」。
1940	・辭壽毛加社職務返台。受殖產局補助在台南創立「南亞工藝社」。這年曾去北平。
1941	・與張萬傳、陳德旺、洪瑞麟等八人組織「台灣造形美術協會」，並在台北市教育會館舉行展覽。又組織「台南州藺草產品產銷合作社」。退出台陽美術協會，光復後再入會。
1942	・十二月與金秃治女士成婚。在台南州成立「竹細工產銷合作社」。
1943	・十月定居台南，長男顏峰一出生。
1945	・被聘為台南工業專科學校（成大前身）建築工程學科講師。
1946	・十月第一屆台灣全省美展成立，任「洋畫部」審查委員。長女顏美里出生。
1947	・任職於台灣省立台南工學院建築工程學系。
1948	・任第三屆全省美展審查委員。次子顏千峰出生。
1949	・辭台南工學院教職。任台灣省工藝品生產推行委員會委員兼設計組長。

1950	·辭台灣省工藝品生產推行委員會委員一職。為第五屆省展審查委員。
1951	·受聘為省政府建設廳技術顧問。三男顏紹峰出生。
1952	·出版《台灣工藝》一書。
1953	·於南投縣草屯鎮創立「南投縣工藝研究班」，擔任班主任。
1954	·參加第十七屆台陽展，任第九屆全省美展審查委員（後多次連任）。
1957	·於台北創設「台灣手工業推廣中心」，任首席設計組長。
1958	·辭「台灣手工業推廣中心」職，至「南投縣工藝研習班」任職。
1959	·參加第二十二屆台陽展，自「南投縣工藝研習班」離職。
1960	·參加第二十三屆台陽展，任第十五屆全省美展審查委員。受聘為國立台灣藝術專科學校美術工藝科兼任教授。
1961	·參加第二十四屆台陽展，任第十六屆全省美展審查委員。完成台中省立體專體育館馬賽克壁畫。
1962	·任第十七屆全省美展審查委員。完成嘉義市博愛教堂馬賽克壁畫。
1963	·完成林商號合板公司馬賽克壁畫。參加第二十六屆台陽展，任第十八屆全省美展審查委員。
1964	·參加第二十七屆台陽展，任第十九屆全省美展審查委員。
1965	·參加第二十八屆台陽展，任第二十屆全省美展審查委員。受聘為私立台南家專美術工藝科教授，兼科主任。
1966	·參加第二十九屆台陽展，任第二十一屆全省美展審查委員。辭國立台灣藝專工藝科教職。完成台中市太陽堂餅店及豐原高爾夫球場馬賽克壁畫。
1967	·參加第三十屆台陽展，任第二十二屆全省美展審查委員。
1968	·參加第三十一屆台陽展。辭私立台南家專教職。
1969	·參加第三十二屆台陽展。完成台北市日新戲院馬賽克壁畫。五至十月製作台北市劍潭公園瓷磚壁畫。
1970	·前往世界各地考察工藝教育及手工藝品國際市場。
1971	·應聘為私立實踐家專美術工藝科專任教授兼科主任。完成烏日鄉大鐘印染公司馬賽克壁畫、台北市東門游泳池浮雕壁畫。
1972	·有蘭嶼之行。完成台北市銀行仁愛分行馬賽克壁畫，以及台北市網球場正門浮雕。
1974	·任中華民國油畫學會理事。
1976	·三月於台北市新公園省立博物館舉行「油畫作品回顧展」。任中華民國油畫學會常務理事。
1979	·任中華民國油畫學會理事長至一九八二年。與夫人同往美國探訪子女。
1982	·於國立歷史博物館舉行八十回顧展。

1984	·自私立實踐家專退休。
1986	·中華民俗基金會委託調查民俗藝術。
1987	·夫人過世。受行政院文化建設委員會委託規劃「南投縣竹藝博物館」。
1988	·成立「顏水龍手工藝基金會」。
1989	·受行政院文建會委託規畫「台中縣編織工藝博物館」。任中華民國油畫學會常務理事。
1991	·在國立歷史博物館舉行「顏水龍回顧展」。
1992	·藝術家出版社出版「台灣美術全集第六卷——顏水龍」。
1997	·九月二十四日過世，享年九十五歲。
2011	·十二月台北市立美術館舉行「走進公眾·美化台灣——顏水龍」個展。

● 顏水龍「台展」第一至十屆、「府展」第一屆的展品名稱列表

顏水龍	裸女	台展第一屆	
	裸女靠椅	台展第三屆	特選
	窓際にて	台展第三屆	
	シモシ孃	台展第七屆	
	K孃（白衣）	台展第七屆	特選
	室內	台展第八屆	
	姬百合	台展第八屆	
	汐波	台展第九屆	
	紅頭嶼之娘	台展第九屆	
	大南社之娘	台展第十屆	
顏水龍	憩	府台展第一屆	無鑑查

參考書目

·劉昌元，《西方美學導論》，台北：聯經出版，1986。

·莊素娥，〈純藝術的反叛者——顏水龍〉，《台灣美術全集第六卷——顏水龍》，台北：藝術家出版社，1992。

·杜若洲譯，桑塔耶那（G. Santayana）著，《美感（The Sense of Beauty）》，台北：晨鐘出版社，台北：1974。

·呂清夫譯，嘉門安雄編，《西洋美術史》，台北：大陸書店。

·莊伯和，《為鄉土奉獻心血的藝術家顏水龍》，台北：雄獅美術。

國家圖書館出版品預行編目資料

顏水龍〈熱蘭遮城古堡〉/黃光男 著
-- 初版 -- 臺南市:臺南市政府,2012〔民101〕
64面:21×29.7公分 --（歷史‧榮光‧名作系列）

ISBN 978-986-03-1916-3（平裝）

1.顏水龍 2.藝術家 3.臺灣傳記

909.933　　　　　　　　　　　101003644

美 術 家 傳 記 叢 書 ▍ 歷 史 ‧ 榮 光 ‧ 名 作 系 列
顏水龍〈熱蘭遮城古堡〉 黃光男／著

發 行 人｜賴清德
出 版 者｜臺南市政府
地　　址｜70801臺南市安平區永華路二段6號
電　　話｜（06）269-2864
傳　　真｜（06）289-7842
編輯顧問｜王秀雄、林柏亭、陳伯銘、陳重光、陳輝東、陳壽彝、黃天橫、郭為美、楊惠郎、
　　　　　　廖述文、蔡國偉、潘岳雄、蕭瓊瑞、薛國斌、顏美里（依筆畫序）
編輯委員｜陳輝東（召集人）、吳炫三、林曼麗、陳國寧、曾旭正、傅朝卿、蕭瓊瑞（依筆畫序）
審　　訂｜葉澤山
執　　行｜周雅菁、陳修程、郭淑玲、沈明芬、曾瀞怡
贊助單位｜財團法人台南市文化基金會

總 編 輯｜何政廣
編輯製作｜藝術家出版社
主　　編｜王庭玫
執行編輯｜謝汝萱、吳礽喻、鄧聿檠
美術編輯｜柯美麗、曾小芬、王孝媺、張紓嘉
地　　址｜台北市重慶南路一段147號6樓
電　　話｜（02）2371-9692〜3
傳　　真｜（02）2331-7096
劃撥帳號｜藝術家出版社 50035145

總 經 銷｜時報文化出版企業股份有限公司
　　　　　　｜地址：新北市中和區連成路134巷16號
　　　　　　｜電話：（02）2306-6842

南部區域代理｜台南市西門路一段223巷10弄26號
　　　　　　　｜電話：（06）261-7268
　　　　　　　｜傳真：（06）263-7698

印　　刷｜欣佑彩色製版印刷股份有限公司
初　　版｜中華民國101年4月
定　　價｜新臺幣250元

ISBN　978-986-03-1916-3